www.foreverbooks.com.tw

yungjiuh@ms45.hinet.net

幻想家系列 61

連愛因斯坦都會抓狂的益智推理遊戲

編　　　著	佐藤次郎
出 版 者	讀品文化事業有限公司
責任編輯	林美娟
封面設計	林鈺恆
美術編輯	王國卿

總 經 銷	永續圖書有限公司
	TEL ／(02)86473663
	FAX ／(02)86473660
劃撥帳號	18669219
地　　　址	22103 新北市汐止區大同路三段 194 號 9 樓之 1
	TEL ／(02)86473663
	FAX ／(02)86473660
出 版 日	2019 年 07 月

法律顧問	方圓法律事務所　涂成樞律師
CVS 代理	美璟文化有限公司
	TEL ／(02)27239968
	FAX ／(02)27239668

國家圖書館出版品預行編目資料

連愛因斯坦都會抓狂的益智推理遊戲／佐藤次郎編著.
--初版.--新北市 ： 讀品文化,民108.07
面； 公分. --（幻想家系列：61）
ISBN 978-986-453-100-4 (25K 平裝)

1. 益智遊戲

997　　　　　　　　　　　　　　108007442

序言

　　推理的形式邏輯是研究人們思維形式及其規律和一些簡單的邏輯方法的科學。

　　簡單的邏輯方法是指，在認識事物的簡單性質和關係的過程中，運用思維形式有關的一些邏輯方法，透過這些方法去形成明確的概念，作出恰當的判斷和進行合乎邏輯的推理。

　　喜歡福爾摩斯、偵探柯南的也可以在書中過過警長的癮，撕掉嫌疑犯的面具，查找案件的真凶，體驗享受在推理辦案或邏輯推理過程中的困惑感與成就感吧！細節之中往往隱藏著事實的真相。讓益智推理遊戲幫你的腦筋做一次SPA吧！

偵探推理遊戲

CONTENTS

CONTENTS

益智邏輯遊戲

CONTENTS

CONTENTS

QUESTION

1

偵探推理遊戲

不在現場的假象

　　某夜，山田陽一被發現死在自己家中。員警趕到後立即封鎖了現場，經過多方調查，警方傳訊了一名嫌疑犯竹內。但竹內卻矢口否認自己的殺人罪行。他的理由是：「案發時，我正在家中給老朋友原田打電話，我家離山田的家很遠，怎麼能一邊殺山田，一邊給原田電話呢？」

　　警方向竹內的朋友們調查，原田確定在案發時間內接到過竹內打來的電話，而且他還從電話中聽到了超級市場的嗡嗡聲，十分嘈雜。竹內先生家附近有一家市場，每天供應新鮮的魚和蔬菜，但是市場和山田的家是在反方向上。

　　警方實地勘查後，證明原田沒有作假證。

　　老練的高木探長看完全部案卷後，建議警方立即逮捕這個嫌疑犯，因為他的確是個殺人犯。

　　我們的問題是：竹內先生是用什麼方法製造了不在案發現場的假象呢？

虛報險情

　　半夜的時候，偵探吉川家的電話突然響起來。吉川剛從外地回來累得不願去接電話。可是電話隔一會兒就響，把吉川的睡意完全攪沒了。他睜開眼，看了看床頭的鐘，見鬼，現在是凌晨3點30分。

　　「請講！」他拿起話筒儘量壓抑自己的怒火說道。

　　「您好，是吉川先生嗎？」電話那頭一個女人問道。

　　「正是。」

　　「我叫鈴木美奈子，對不起這麼晚給您打電話。請您儘快趕來好嗎？有人殺害了我的丈夫。」吉川記下了她的住址，把電話掛上。就動身出門了。外面寒風刺骨，簡直要凍死人，吉川出門也多穿了幾件衣服，自然就比平日多花費了一點時間。他聽到門外大風呼呼的聲音，於是把脖子上的圍巾多纏了幾圈。

　　40分鐘以後，他終於到了鈴木女士的家。此時，鈴木女士正在門房裡等著他。吉川一到，她就開了門。房間裡跟外面簡直是兩個世界，吉川摘下了圍巾、手套、帽子，脫下外套。鈴木女士只是穿著睡衣、拖鞋，頭髮簡單的綁在腦後。

「我丈夫在樓上。」她說。

「到底發生了什麼事？」吉川問。

「我和丈夫是在夜裡11點45分睡的。我也不知道具體發生了什麼事，我在3點25分就醒了。聽丈夫沒有一點聲息，才發覺他已經死了，他一定是被人殺死了。」她說。

「妳發現丈夫死亡後做了些什麼？」吉川問。

「我當時害怕極了，跑下樓來給你打電話。那時我還看見那扇窗戶大開著。」她用手指了指那扇還開著的窗戶。猛烈的寒風直往裡灌，吉川走過去，關上了窗戶。

「不要再編故事了，還是讓員警來處理這些事吧！」吉川說道，「在他們到達這裡之前，妳或許樂意把真相告訴我吧？」

吉川為什麼要這樣說，他的根據是什麼？

03 撒謊者的紕漏

威廉姆警官開車來到肯尼街的一座公寓前。住在這個公寓中的珍妮佛小姐可能跟一起搶劫案有關。

　　來開門的正是珍妮佛，她站在門廊問威廉姆說：「你好先生，請問您有什麼事？」

　　「太太，您認識一個叫艾什頓的人嗎？」

　　「艾什頓？沒有，我從未聽說過這個人。」

　　「我剛從城西的拘留所過來，他說認識您。」

　　珍妮佛咬了一下嘴唇，說道：「先生我真的不知道您在說什麼！」

　　威廉姆看著她說：「艾什頓從銀行搶走了19萬馬克。但我們很快就將他捕獲了。經過一個晚上的審訊，他已經交代了將錢給誰了。」

　　「我不認識艾什頓，對銀行搶劫案也不感興趣！」

　　「那為什麼艾什頓會說，他將錢給了妳呢？妳又將錢藏在什麼地方了？」

　　珍妮佛氣得大叫道：「我要說多少遍，我根本就不認識什麼艾什頓‧大衛斯！」

　　威廉姆笑著說道：「太太，很遺憾，基於您剛才的陳述。請跟我們到警局走一趟。」

　　你知道珍妮佛犯了什麼錯誤嗎？

04 大汗的邏輯

昆侖是個剛愎自用的人。他當了部落的頭領以後，發誓要把強盜，扒手、強佔土地的混混和酒鬼肅清。只要有誰來告狀，他一定嚴查嚴辦，一追到底，可是他對案件的調查和審理卻十分不細緻。

有這樣一樁案子，有個小偷爬進一戶人家去偷東西。他趁夜深人靜，悄悄翻過圍牆，打算撬開內宅的窗子。可是一不小心，從窗台上跌下來，摔壞了一條腿。

第二天，這個小偷竟大膽向昆侖告狀，說：「尊敬的大汗，小民是個泥瓦匠，正在給一戶姓溫蒂罕的富翁修房子。可是由於溫蒂罕不重視我的安全，竟讓我攀著他那腐朽的窗子往上爬，使我摔傷了腿。我上有老，下有小，今後沒法幹活賺錢，日子可怎麼過呀？」

昆侖一聽大怒，立刻叫衛兵把溫蒂罕抓了起來。溫蒂罕被押到昆侖面前，嚇得牙床一股勁地打顫：他不知自己犯了什麼罪。昆侖把小偷受傷的事說了以後，質問他為什麼不把窗子修結實，害得這位泥瓦匠摔壞了腿？

　　溫蒂罕一看小偷，就知道了事情的緣由。他認識這個慣偷。但溫蒂罕知道，和昆侖爭辯是完全沒有用的。倘若發起怒來，全家性命難保。於是溫蒂罕只得說道：「尊敬的大汗，我的窗子不牢，跌壞了泥瓦匠，罪責難逃。但小民也有苦衷。當初修造窗子的時候，我一分錢也沒有少給木匠，窗子不牢，完全是木匠偷工減料造成的。」

　　昆侖一聽，馬上又下令把木匠押了進來。木匠聽了昆侖的指責後，又急又慌，滿腹冤氣，但他知道昆侖的脾氣，於是只得說：「尊敬的大汗，您的指責完全正確，我應受到真主的懲罰。但這扇窗子沒釘牢，事出有因。因為我釘窗子的時候，正好有個小姐經過窗下。她實在太美了，她的衣服實在太漂亮了。我一看見她，就心慌意亂，把釘子不知釘到哪兒去了。」

　　昆侖令衛兵馬上調查，弄清了那個小姐是誰，把她帶了進來。當小姐聽了昆侖的指責後，低頭說：「我的容貌和身材，是萬能的真主賜予的。那天我出門，全身都用紗布罩著。可是經過那扇窗子時，突然刮起了一陣大風，使我美麗的花衣裙露了出來，這也許也是真主的安排。然而，要是沒有那個技術高超的染匠，也許木匠不會把釘子釘歪……」

　　昆侖點點頭，命令把那個染匠帶來，質問道：「你為什麼把這女孩的衣裙染得這麼美麗，引得木匠因此釘歪了釘子，使得溫蒂罕家的窗子因此安得不結實，造成泥瓦匠因此跌壞了腿？」

這染匠是個很老實的人，他不會看風使舵，編一套理由來替自己辯解，也不知道固執的昆侖的可怕。他直愣愣地說：「尊敬的大汗，使衣料布匹萬紫千紅，把女孩打扮得漂漂亮亮，這是我當染匠的天職。至於那個跌壞腿的泥瓦匠，我認識他，他是個慣偷，誰都知道，他的腿是爬窗台撬窗子時不慎跌壞的……」

不待染匠把話說完，昆侖勃然大怒，下令：「把這個罪大惡極的染匠馬上絞死！」

染匠被押了出去。可是奇怪的是，他竟沒有被絞死。死的卻是另外一個人。

你知道這是什麼原因嗎？

狗咬主人

波斯有個古董商，此人非常熱情好客，這天晚上他接待了一位新結識的朋友。這位新朋友名叫哈克斯，自稱是個古董鑑賞家。

寒暄了一陣，古董商十分得意地把剛剛到手的幾件寶貝拿出來跟哈克斯一同玩賞。哈克斯看完後也是嘖嘖稱讚，直誇古董商

好眼力。用過晚飯後，古董商把這些古董放回一間小房間，加了鎖，並讓一隻大狼狗守在門口。

這天晚上，哈克斯住在古董商家。

半夜，哈克斯想要偷那幾件古玩，被那古董商發覺，兩人扭打成一團。誰知竟然發生了一件奇事，守門的狼狗不但不幫助主人保護自家財物，反而把主人咬了，結果哈克斯乘機帶著古玩逃跑了。

古董商連忙打電話給警察局報案。

不會的功夫，員警就到了古董商家，保險公司的理賠人員也趕來了。如果保險公司確認財產被盜，保險公司將按照規定，為投保的財物賠古董商一筆錢。當然具體保險金也要按照古董商投保的金額來定。

現場還是一片狼藉，確如古董商所說，他的珍貴古玩被搶。

奇就奇在，古董商怎麼會被自己的狗咬傷？這一點連古董商自己也無法解釋清楚，因為平日他經常照顧這兩隻狗。想想他就十分鬱悶。

保險公司的人說：「如果這件事處理不好，我們很難按照合同要求支付保險金。因為從來沒這種事情發生過，訓練有素的狼狗不幫忙抓小偷，反而把主人咬傷了，真是難以置信！」

警長沒有管保險公司的雜事，反而一直看著地上一件被撕得粉碎的睡衣，之間狼狗還在圍著睡衣繞圈子，看到這裡，警長像是有了頭緒。他問：「先生，您辨認一下，這件睡衣究竟是不是

您的？」

　　古董商撿起那件破睡衣，端詳了一會兒，突然大叫起來：「啊！這不是我的睡衣啊。我的那件睡衣在兩袖上還繡有小花，是我小女兒繡著玩的。」

　　警長突然說：「啊，我明白了，我絲毫不懷疑這個案件的真實性。」

　　後來，那位「古董鑑賞家」哈克斯終於落網被捕歸案，原來他根本不是什麼鑑定專家而是個盜賣古董的老賊。

　　你知道警長是怎麼推理的嗎？

06

為情所困的謀殺案

　　仁川區的有一間很出名的旅館，經常有很多情侶來這裡幽會。這天，旅館裡發生了一起謀殺案，一位二十多歲的女孩子被人用水果刀從背後捅死了。

　　「她名叫金美慧，」值班員警向聞訊趕來的探長李東浩介紹情況，「她上周才與西餅屋的糕點師傅姜旭楠完婚，他們剛剛在

第三大街買了一間小巧的公寓作為新房。」

「有什麼可疑對象嗎？」

「可能是拉麵館的經理田炳敏。金美慧曾與田炳敏在一起，但最後選擇了姜旭楠。」

「我們去拜訪一下田炳敏吧。」探長說完便出了門。可能是不小心，他把一支綠色金筆掉在了旅館門口。

他們來到了麵包店，找到了田炳敏。不過，田炳敏發誓說自己根本就沒有離開過麵包店，甚至不知道金美慧被人殺了。

「好吧，我把你的話記錄一下。」李東浩一邊說，一邊伸手到上衣袋中去拿筆，「噢，糟糕，我的金筆一定是剛才不小心掉在金美慧的房間了。我還得馬上去找法醫。你不會拒絕幫我去拿回金筆，送到警察局吧！」

田炳敏看起來似乎很猶豫，但他最終還是聳聳肩膀說：「好吧。」

當田炳敏將金筆送到警察局時，他立即就被逮捕了。為什麼？

消失的筆記型電腦

　　暑假的時候孩子們都喜歡參加夏令營。小南和阿美約了三個男同學──喬志凱、孔維和方達一起結伴去附近的山上玩。不巧，天下起了絲絲小雨，他們的露營計劃泡湯了，住不成帳篷。於是，他們在外面吃完晚飯，6點半的時候住進了一家民宿旅店。他們分別住在面對面的兩個房間裡。他們住進來的時候民宿的老闆娘就告訴他們因為最近天氣的原因，晚上9點以後就會停電，所以希望他們快點收拾完上床休息。老闆娘覺得抱歉還送糖水給他們喝。小南在梳洗過之後，拿出了她最喜歡看的一本書看了幾頁，還給她的筆記型電腦充電，萬一過會兒停電睡不著還可以玩下電腦。停電之後，她就把書放在筆記型電腦上，結果因為白天玩得很累，很快就進入了夢鄉。

　　第二天早上醒來時，她發現原本放在床頭的筆記型電腦不見了！她衝到阿美的床邊，搖晃她的手，想把她喊起來。令她大吃一驚的是，阿美的手上居然有血跡！阿美告訴小南，昨天晚上喬志凱不小心用裁紙刀把她劃傷了。

　　這時，門口傳來了敲門聲，三個男孩走了進來。小南告訴他

們說自己的筆記型電腦丟了。可是他們沒有詢問，一副不過如此的樣子，孔維卻轉換了話題：「你們倆誰看過《殭屍新娘》這本漫畫？這可是日本最新的漫畫。方達剛才正在跟我講這個故事。」

「哦，是的，這個故事寫得真好。我昨晚一個晚上就把它讀完了。」方達對女孩們說。

小南這時候靈光乍現，對著男孩子們說：「嘿，我知道你拿了我的筆記型電腦！快把它還給我！」

誰拿了小南的筆記型電腦？

目擊者的疑惑

斯嘉麗從自家的窗戶縫裡目擊到鄰居家門口花圃發生的一起兇殺案。

兇手好像是死者的熟人，因為他們爭執得很大聲，兇手還一直左顧右盼的。所以斯嘉麗清楚地記住了他的長相。

斯嘉麗在向來調查的員警描述時說兇手是一個細長臉的男

人，可是後來有人前去自首，並非斯嘉麗所說的細長臉。

難道斯嘉麗看到的不是兇手嗎？這件案件不是太詭異了嗎？

09

施公巧自保

施世綸是小說《施公案》的創作原型，是一位清廉正直，為民做主的有為官員。一次，施公和隨從一起去外出，在外地住在一家客棧裡。這個地方一向民風淳樸，可是到了半夜的時候，卻有一個強盜手持鋼刀闖進了他們的房間，非常兇狠的要這主僕二人交出錢袋，否則就要對他們行兇。

此時夜深人靜，他們也無法向他人求援。這時，打更的聲音由遠而近地傳來，強盜十分心虛。催促假裝在找包袱的施公趕快交出財物。施公不緊不慢地對強盜說，如果著急的話就必須允許自己點亮燈盞來找。

於是，就在打更聲音在房間的門外響起的時候，施公點亮了燈盞，並把僕人押在枕頭下面的一點銅錢交給了強盜。強盜接過銅錢大罵「你打發叫花子啊？」話音剛落，門外的更夫卻突然大

聲地發出了「抓強盜」的喊叫聲，很快，就有巡夜的捕快衝進客棧，抓住了還來不及跑掉的強盜。

你能想到施公是怎樣向街上的更夫傳遞信號的嗎？

盜取壁畫的賊人

盜墓的人，都是把自己的身家性命繫在別人腰帶上的人。

有這樣一個員警追蹤多年的盜墓者突然前來自首。這個盜墓者曾經盜取了大量墓中壁畫。但是他詭計多端，一直逍遙法外。他跟員警說，他盜來的100幅壁畫被手下的人偷走了。

這些人中最少的偷走了1塊，最多的偷走了9塊。他不清楚這25人各自偷了多少塊壁畫，但可以肯定的是，他們都偷走了單數塊壁畫，沒有人偷走雙數塊。他把這25個人的名字全部告訴了員警，但是希望員警不要責罰他。壁畫被追回來後，全都交給國家。員警答應了他的請求。但是，當天下午，警長就下令將自首的盜墓者抓了起來。

這是怎麼回事呢？你知道這是為什麼嗎？

大搖大擺的小偷

深夜，有個明目張膽的小偷入室行竊。他躡著步子去開了燈，坐在辦公桌後面的老闆椅上，拉開了抽屜，但沒翻動裡面的東西就關好；接著他又打開了文件櫃，拿出了幾份密封好的檔，小心翼翼地把檔櫃關好；他還打開了保險櫃，取出了大筆的鈔票裝進事先準備好的口袋裡，然後小心地關好。

臨走時，小偷用細毛巾把所有地方都擦拭一遍，抹掉自己的指紋。臨出門時，他又將牆上的電燈開關也擦了一遍。最後，用腳一鉤，從外面把門也帶上了。

「除非有人取檔或打開保險櫃，否則沒人知道我來過吧！」想到這裡他非常得意。可是，第二天，第一個進房間的人就發現了昨晚這裡有人來過。

你知道小偷飛紕漏出在哪裡嗎？

嫁禍於人

　　警察局接到報案大律師川上先生在自己的辦公室裡被人謀殺了。員警趕到現場，發現川上的屍體躺在椅子上，他是被人從椅子後面用一根毒刺刺中心臟導致猝死的。

　　川上先生的辦公室一片狼藉，但似乎沒有少什麼東西。在川上先生的辦公桌上攤開了一份檔，上面還沾了幾滴咖啡。同事說川上先生並不喝咖啡，他的辦公室也沒有什麼咖啡製品，或者裝過咖啡的東西。辦公桌前的地板上扔著一雙手套。川上先生手上帶的手錶也摔壞了，上面顯示的時間是3點50分。

　　川上先生的祕書森田小姐哭得十分傷心。她告訴員警，今天下午川上先生總共有三個約會，分別是矢野先生（2點30分）、望月小姐（3點）和岩本先生（3點30分）。森田小姐說，只有岩本先生要了一杯咖啡，是她幫岩本泡的，用的是茶水間的紙杯。

　　員警在森田小姐的廢紙簍裡找到了這個裝咖啡的紙杯。森田小姐說，岩本端著咖啡杯進了川上先生的辦公室，出來的時候把杯子留在了她的桌子上，她就順手把它扔進了廢紙簍。

員警對毒刺和紙杯進行了檢查，發現毒刺上面沒有任何指紋，而紙杯上則留有岩本的指紋。

員警帶走了森田小姐，指控她謀殺了川上。這是為什麼呢？

拳擊手的謊言

週二上午10點，美國某公寓八樓傳出「砰」的一聲槍響。過了一會一個持槍的蒙面大漢衝下樓乘車逃跑了。凱特偵探接到報告，趕到現場808號房間：

只見一個男人倒在地上，額頭中了一發致命的子彈：凱特分析了一下案發現場，判定死者是在開門前，被歹徒隔著門用手槍擊中的。員警管理員通知管理員來幫助辨認死者身份，管理員說死者不是這裡的住者傑拉德，因為傑拉德是個次羽量級職業拳擊家，身高只有150公分，而死者身高足有180公分。

一時之間員警也無法判明死者的身份，於是取了他的指紋進行化驗。沒想到死者竟是前幾天從銀行裡搶劫了50萬鉅款逃跑的通緝犯米勒。

　　凱特偵探開車來到拳擊場找傑拉德。傑拉德一聽米勒被殺，面色陡變：他說米勒是他的鄰居，兩人算是舊識，昨夜米勒來找他想要在他家借宿，他正好要打比賽就答應下來。沒想到米勒當了他的替死鬼。

　　同行的查理德警長聽說「替死鬼」三字，連聲問：「傑拉德你知道有人想殺害你，是這樣嗎？」

　　傑拉德回道：「正是！上周拳擊比賽，有人威脅我，要我故意輸給對手，然後給我50萬美元。不然，就要給我好看。我當時並不知道事情會這麼嚴重，我以為那些人只是隨便說說，沒想到他們把米勒當成了我……」

　　沒等傑拉德說完，凱特偵探說：「不要再演戲了，你這個幫兇！是你導演了這起兇殺案，你想要拿走米勒從銀行搶劫的那筆錢，對不對！」

　　你能猜出凱特偵探是怎樣識破傑拉德的謊言的嗎？

誰殺害了小海

　　李智、巴圖和徐志傑三人，由於同事小海被謀殺而受到傳訊。警方搜集到的現場證據顯示，可能有一名律師參與了對小海的謀殺。

　　這三人中肯定有一人是殺人兇手。下面是這三人的證詞，請大家一起來分析一下。

　　李智：

　　（1）我不是律師。

　　（2）我沒有謀殺小海。

　　巴圖：

　　（3）我是個律師。

　　（4）但是我沒有殺害小海。

　　徐志傑：

　　（5）我不是律師。

　　（6）有一個律師殺了小海。

　　經過員警的進一步調查取證，他們有新的發現：

　　1、這三個人說的六句話中只有兩句是真的。

2、這三個嫌疑人中只有一個不是律師。

究竟是誰殺害了小海？為什麼斷定會是兇手會是他？

聚會上的慘案

有一位集郵家，今年已經80歲高齡了。有一天晚上朋友請他幫忙鑑定一套郵票並進行估價。他就一個人到書房去研究品評。朋友們在樓下客廳辦了個化妝舞會，大家都在舞會上玩得很開心，過了10點，僕人來敲書房的門，想請老人家上床休息，卻發現他伏在桌子上，因顱骨受到致命打擊而死亡，於是趕緊報警，刑警隊的李隊長很快就趕來了。

李隊長查驗過屍體後，判斷死亡時間約在20分鐘以前。

僕人說：「我進門時，好像聽見輕輕的關門聲，似乎是從後樓梯口傳來的。」

李隊長仔細察看了老人的書桌，桌子上有5件物品：一把鑷子、一本郵集、一冊集郵編目、一瓶揮發油和一支用於檢查郵票浮水印的滴管。李隊長走出房間來到樓梯邊，俯視客廳中的人

群，所有參加化妝舞會的客人都集中在大廳裡。

「請問老人臨終之前立遺囑了嗎？誰是遺囑的繼承人？」李隊長問老人的僕人。

「嗯……有我，還有今天舞會上的所有人。」僕人答道。

李隊長站在樓梯欄杆後逐一審視那些奇裝異服的狂歡者，目光最終落在一個年輕人身上。他斜戴著一頂舊式獵帽，叼著個大菸斗，將一個大號放大鏡放在眼前，裝扮成福爾摩斯的樣子，這會兒正裝模作樣地審視著身邊一位化裝成白雪公主的女孩。

「抓住牆角扮作福爾摩斯的那個年輕人！」李隊長指示著樓下的同事，「把這位『福爾摩斯』先生帶回警局好好審問一番。」

請你想一想，李隊長究竟依據什麼判斷出兇手？

盲人相士

算命這種事情，似乎離我們遙遠一些。但是在古代，麻衣相士的確是一門職業。而且，算命的人，多是瞎了眼的老先生。

　　這天一位富紳來看相，相士聽了富紳的生辰八字，再為他摸骨，忽然面色大變。

　　他壓低了嗓音，湊過去告訴富紳：「我看你最近會有血光之災，我掐指一算，你將會被謀殺，死於非命。」

　　「一個穿玄色風衣的男人，會在你背後開槍，這可真是在劫難逃啊。」盲相士說。

　　富紳心內十分惱火，心想：這個窮瞎子，連句好話都不會說，活該你挨餓受窮。

　　第二天，富紳在街上被人背部開槍擊斃，警方追捕時此人墜樓身亡，他身穿風衣，手裡拿著槍。

　　情形和盲相士所說幾乎一模一樣，相士為何算得如此準確呢？你能猜出其中緣由嗎？

中毒斃命的本田

　　夏季的晚上，約上三五好友一起吃燒烤喝啤酒是再愜意不過的一件事了。

　　這年的仲夏夜，某電器公司舉辦燒烤派對藉此聯絡員工之間的感情。派對一直進行到午夜時分，每個人疲態畢露，只有本田仍在努力地繼續燒烤，似乎一點也不疲倦。此時，同事艾利克斯興高采烈地提著一隻肥兔來，對本田說：「哈哈，本田給你一份厚禮，你肯定喜歡，這隻兔子是我在山上捉到的，烤兔肉啊，味道肯定一級棒，差點把牠忘了！」

　　本田是個美食專家，對肉類最為喜愛。一看到眼前這隻肥大的白兔，那點稍有的疲倦也立刻消失了。直誇艾利克斯夠義氣，因為艾利克斯已經提前把兔肉處理過了。他高興得立即用尖樹枝穿著，燒熟吃了。

　　其他同事這會兒早就酒足飯飽，看他如此喜歡也不去跟他分享，自然也就不願吃，只有本田一人高興的享用著。不料，就在返回公司的途中，本田竟然在旅遊巴士上暴斃了。警方驗屍報告證實，死者是中毒而死的。

　　請你們推理一下誰是兇手，本田是如何中毒斃命的呢？

18 不在案發現場

　　秋田紀子是一位最近剛剛走紅的電視模特兒。一天她的經紀人川島突然打電話給偵探洪基，說他剛才正同紀子打著電話，突然聽到她慘叫一聲，然後就是一串倒地摔倒的聲音，再怎樣呼叫也聽不到她的聲音了。經紀人請洪基快去紀子的寓所，他自己也馬上去。

　　洪基趕到紀子的寓所，發現門並沒有鎖，也沒有損壞的痕跡，紀子倒在客廳的電話機旁邊，地上都是殷紅的鮮血，紀子背後插著一把刀子，電話筒扔在一邊，不時傳出微弱的通話斷線的聲音。一會兒經紀人趕來了，洪基對他說：「我到房間的時候，這裡已沒有其他人，紀子在電話裡沒向你說誰來了嗎，或者提到有誰會來找她？」經紀人搖搖頭。

　　洪基又問：「這個電話是誰先打的？」

　　經紀人答：「是紀子往我那裡打的。當時我正在家看她參加的一期綜藝節目，本來是想跟她討論一下的。」

　　洪基再問：「在通話當中，你聽到她一聲慘叫，擔心她的安全，於是馬上給我打了電話，對嗎？」

經紀人答：「是，是這樣。」

洪基嚴厲地說：「你編造的這一套謊言無非是一個目的——讓人們確認你不在被害現場。」

請問：洪基憑什麼判斷經紀人就是兇手呢？

深海探案

海洋就像是一座巨大的寶庫，時刻吸引著人們去那裡探險。有這樣一個韓國的水生動物研究所，專門研究海豚、鯨魚的生活習性，研究所就在太平洋海底40公尺處。研究所裡有共有四個工作人員，科長李宰民，還有三個部員樸在熙，金英俊和韓成珠。那裡的水壓相當於5個大氣壓。

這天天氣不錯，吃過午飯，三個助手穿上潛水衣，分頭到海洋中去工作。下午1點50分左右，陸地上的金博士來到研究所拜訪，一進門，他驚恐地看到李科長滿身血跡地躺在地上，探過他的鼻息，發現他早就斷氣了。

員警到現場調查，發現李科長是被人槍殺的，作案時間在一

點左右。據分析，兇手就是這三個助手其中之一。

可是三個助手都說自己在12點40分左右就離開了研究所。

在熙說：「我離開後大約游了15分鐘，來到一艘沉船附近，觀察一群海豚。」

英俊說：「我同往常一樣到離這裡10分鐘左右路程地海底火山那裡去了。回來時在一點左右，看見在熙在沉船旁邊。」

成珠說：「我離開研究所後，就游上陸地，到地面時大約12點55分。當時泰蘭小姐在陸地辦公室裡，我倆一直聊天。」泰蘭小姐證明成珠一點鐘左右確實在辦公室裡。

聽了三個助手的話，員警說：「你們之中有一個說謊者，他隱瞞了槍殺李科長的罪行。

你能推理出誰是說謊者和誰是槍殺李科長的嗎，為什麼？

20

幽靈般的賊

仲夏時節的海邊別墅群裡，住進了一組前來消暑的旅行團，藍色的海，潔白的雲朵，涼爽的海風，遊客們泡在海水裡洗海水

澡和在海中暢游。然而，卻有個幽靈般的賊，半個多月來在別墅和賓館的客房裡連續盜竊遊客的貴重物品。

風景區的警察對這件事十分頭疼，連續監視了好一陣子，但是犯罪分子太狡猾始終不能把他捉拿歸案。警察漸漸摸清了這個罪犯的體貌特徵，於是請畫像專家畫了罪犯的模擬像四處張貼，提醒遊客注意，發現後即時報告警方查緝。很快，一位賓館服務員向警方報告，該賓館新入住的一位客人與模擬像上的犯罪嫌疑人極為相像。

警察獲訊後迅速趕到該賓館，在服務員指點下敲開了這位客人的房門。這位客人的確和通緝的小偷十分酷似，唯一的區別是，客人梳的是大背頭，而犯罪嫌疑人則是三七開分頭。

當員警拿著模擬像要求客人到警局接受調查時，那位旅客一個勁的辯解，自己跟頭像上的不是一個人，並且口口聲聲地說自己來海濱休假已經半月有餘，拍了許多大背頭的照片，警察不能這樣冤枉無辜群眾，他來這裡住只是剛好想要換了個賓館而已。說著，客人拿出許多彩色照片，來證明自己一向是梳理大背頭髮型的。

警察們一時有些疑惑了，會不會只是長得相像而已？這時，賓館服務員悄悄地向警察建議，帶客人到美容室做個實驗，就能搞清問題。

你能猜出這是個什麼實驗嗎？

牆上的假手印

一棟青年公寓發生了一起殺人案。一個獨自居住的女性在三樓的房間裡被用刀刺死。臥室的牆壁上清晰地印著一個沾滿鮮血的手印，可能是兇手逃跑時不留神將沾滿鮮血的右手按到了牆壁上。

「五個手指的指紋都很清晰，這就是有力的證據。」負責此案的歐陽探長說道。

當他用放大鏡觀察手印時，一彎腰駝背的老者對他嘿嘿地笑，這個老者嘴裡叼著一個大菸斗，站在樓梯口，逆著光線，看起來有一絲恐怖。

「探長先生，那手指印是假的，是罪犯為了矇騙員警，故意弄了個假手印，沾上被害人的血，像蓋圖章一樣按到牆上後逃走的。請不要上當啊。」老人好像知道實情似的說道。探長吃驚地反問道：「你怎麼知道手印是假的呢？」

「你如果認為我在說謊，你自己把右手的手掌往牆上按個手印試試看。」刑警一試，果然沒錯。請問：這位老人究竟是根據什麼看破了牆上的假手印呢？

22 說說她是誰

一位謎語專家告訴我他最近與一位朋友的談話。那位朋友指著他家照相簿裡的一張照片說：「我沒有兄弟和姐妹，但是這個男人的父親是我父親的兒子。你知道他是誰嗎？」

「那還不容易，」專家說，「這個男人就是你的兒子。這是個19世紀的古老謎語，人人皆知。」

「好聰明！那麼這張照片上的傢伙呢？他是我父親唯一的侄女的唯一的姑母的唯一的兄弟的唯一的兒子。」

專家想了幾分鐘。「他一定就是你。我明白了，這是許多年前拍攝的一張照片。」

「喂，看一看這張照片上的女孩子。她挺可愛的不是嗎？她是我姑表妹的母親的兄弟的唯一的孫子的舅舅的唯一的堂兄弟的父親的唯一的侄女。」

這下子可把專家難住了。你能說出她是誰嗎？

兇殺案目擊者

　　刑警隊喬隊長和臨時偵察組的孟組長一起在案發現場尋找線索。這起兇殺案發生在近郊的一幢別墅裡。有一條小路從林海油漆過的後門廊和後院的工具屋之間穿過。

　　「在這條小路的任何一個方位跟角度，」喬隊長說，「林海都可以看見吳女士被殺的情景。他是唯一可能的目擊證人，但他卻說什麼也沒有看見。」

　　「林海是怎麼說的？」

　　「林海聲稱他一直走到工具房才發現油漆灑了一路。」孟組長說完更加仔細地察看油漆滴在地上的痕跡。

　　從別墅的門廊到小路間，都有油漆滴落的痕跡，開始的時候油漆是圓點狀，每隔兩步一滴，分佈也很均勻；從小路中間到別墅邊上的工具房，滴下的油漆則呈橢圓點狀，孟組長測量了一下，間隔大約為五步一滴。進到工具房裡，孟組長發現門背後掛著一把大鎖。「照此看來，他是怕說出真情後會遭到兇手的報復，」孟組長說，「但他肯定看到這裡所發生的一切。」

　　請問：孟組長是根據什麼做出這樣的論斷的呢？

24 日誌裡的錯誤

　　李林考進了警察學校，成為了一名新學員。他交上一份《剿滅毒販》的日誌，日誌的內容是這樣的：某日中午，太陽當空照，在湖面上佈滿樹木的影子。馬岩和梁坤把一艘預先準備好的小船推進了湖。他們順著潮流漂向湖心，這個湖是兩個毗鄰國家的界湖，靠地下湧泉補給，水量充足不會乾涸。馬岩和梁坤就是利用這個湖多次進行走私等違法活動。

　　他們倆在湖心釣魚，不時能釣到一些海鱒，把內臟挖出，然後裝進袋裡。夜幕降臨，四周一片漆黑，兩人把小船快速划到對岸，與接應人碰頭。然後一起把小船拖上岸，朝天翻起，船底裝著一個不漏水的罐子。他們把小包毒品放在裡面。他們進行得相當順利，午夜剛過10分鐘，便開始往回划，在離開平時藏船處以北半公里的地方靠岸。兩人將100包毒品取出平分了。5分鐘後，一支海關巡邏隊在午夜時分發現這隻船時，沒有引起絲毫懷疑。但當他倆回到鎮上時，撞上了巡邏的員警，馬岩和梁坤被緝拿歸案了。

　　林警官看完後，大笑著說：「這張考卷裡錯誤百出，李林應

該留級才對。」

你能發現這張考卷裡有多少處錯誤？請至少找出三處？

潦草的遺書

　　山頂上有個小木屋，上山砍柴的村民發現一直獨居在這裡的老人死了：在現場發現了寫得很潦草的遺書，看起來他似乎是服毒自殺。

　　發現屍體的人是山腳村子裡的一個村民，他和老人是親戚，有時候上山砍柴或者去農田都會來看看老人。

　　房後的矮樹上有很多鳥籠，一群小鳥還不知主人已死，在樹上唱著歌。

　　老人的親戚告訴刑警說：「老人一直都很愛鳥，這些籠子中的小鳥都是下過雨從樹上的巢裡掉下來的。」

　　刑警聽了以後，立刻就斷定：「既然是這樣，這必然是他殺，遺書也一定是偽造的。趕快把遺書送去檢驗。」

　　刑警為什麼得出這種結論，老人為什麼不可能是自殺身亡呢？

26

小偷冒險家

　　羅恩是一個訓練有素的專業小偷，而且他酷愛冒險。他愛金錢，更愛尋求刺激。

　　有一次，他到土耳其旅行，在一家古董店，他找到一張古老的藏寶圖。他仔細推敲研究，在藏寶圖的指引下，來到了伊斯坦布爾，並且如願闖入一個古老而神祕的地窖中。地窖內有兩個奇怪的大箱子，以及一張佈滿灰塵的字條。

　　羅恩彈掉字條上的灰，靠著模糊的筆記，辨認出這樣的一句話：我生前所斂得的財寶都收在這個箱子裡。如果你有足夠的智慧就能把我的財產取走，否則，你就要為你的貪婪付出相應的代價──跟我一同長眠於地下。

　　羅恩緊接著發現，兩個箱子上也分別貼有字條。

　　甲箱：「乙箱的字條屬實，而且所有金銀財寶都在甲箱內。」

　　乙箱：「甲箱的字條是騙人的，而且所有金銀財寶都在甲箱內。」

　　當下，羅恩愣在原地，百思不得其解。也許羅恩是一個出色

的小偷冒險家，但是顯然他不夠智慧。問題真有那麼嚴重嗎？如果換做是你，你可否決定打開哪個箱子呢？

27 誰是受害者

蕭蕭等幾個人都住在同一個寨子裡。夏天的時候大家都在山上的小溪邊洗澡。有一天工作完回來得很晚，她們又相約一起去洗澡了。可是洗好後發現衣服找不到了。大家傷心極了，她們想弄清楚到底發生了什麼，是怎麼回事，難道每天一起玩的朋友裡還有這麼壞的人嗎？受害者、旁觀者、目擊者和救助者各有說法。但是她們的說法只要有涉及到蕭蕭的就是假的，如果是關於其他人的就是真的。請你根據她們的說法判定誰是被害者。

小花：「黑妮不是旁觀者。」

黑妮：「囡囡不是目擊者。」

蕭蕭：「小花不是救助者。」

囡囡：「黑妮不是目擊者。」

28

一起去英國旅行

　　萊特探長和朋友們一起坐船去法國尼斯旅行。那天，海上風浪有點大，客輪隨著海風劇烈的搖晃著。

　　萊特也覺得有些不適應，頭暈想吐，難受得厲害「這是什麼鬼天氣！」他跌跌撞撞地說。

　　朋友們也覺得受夠了：「這是誰的主意，這趟旅行真是糟糕！」

　　大家正在抱怨的時候，輪船上的一個船員跑過來敲門，探身進來說：「萊特探長，船上發生了命案！我們需要您的幫忙！」

　　萊特大吃一驚，看來有人要自己的旅途更加精采啊，於是跟著船員來到船上的一個艙房裡。只見地上躺著一個女子，這名子是一位英國富商的遺孀格蘭尼太太，經常還上雜誌封面什麼的，探長發現她胸口中了一槍，艙房內的保險箱已經被人打開，房間裡還站著一個男子。

　　「我叫唐尼。」那男子說道，「是格蘭尼太太的私人祕書。剛剛，我正在我的艙房裡寫東西，忽然聽到槍聲，出來一看，彷彿有個黑影在過道上隱沒，接著就發覺格蘭尼太太已經死在她的

房間裡了。」

萊特看了祕書一眼，對他說：「唔，我可以到你的房間去看看嗎？」

「當然可以。」唐尼回答道。萊特來到唐尼的房間裡，見寫字台上放著一疊文件，旁邊的記事欄裡留下了一行行工整的字跡。

「剛才，你就在房中寫這些嗎？」萊特對他說。

「不錯。」唐尼回答道。

「你說謊！」萊特說。唐尼頓時變了臉色，他不明白自己的謊言為什麼竟會一下子就被人戳穿。你知道其中的緣由嗎？

徹底毀屍滅跡

晚上11點左右，清水正要入睡，忽然聽見門鈴響了起來。他爬起來打開門一看，只見一個瘦高個男人正陰森森地盯在他。清水見來人正是他一再躲避的債主伊藤，心裡頓時七上八下的，伊藤這個人一向心狠手辣，真是後悔借了他的錢。

伊藤一把推開清水，踱著大步子進了房間，抬眼朝室內環視一周，冷笑一聲說道：「清水，你房子裝潢的不賴嘛！這些，可都是是用我的錢購置的？」突然臉色一變，大聲吵著說，「別再推三阻四的了，快把錢還給我，真沒見過比你還會借錢買享受的人了，你倒是很會躲啊，欠我的錢趕快還來！」

「伊藤，我的為人你還不瞭解嗎，錢我明天如數還你來，好久不見了，來一杯吧！」清水一邊連連道歉，一邊忙著從冰箱裡取出啤酒。他趁伊藤坐下之際，拿起酒瓶朝伊藤的腦袋砸去，伊藤連哼也沒哼一聲，就應聲倒在了地上。

清水砸死了伊藤，找來一條破床單包上伊藤的屍體背到車庫裡，用汽車把屍體運到郊區，扔在了公園裡。回到家後，他幾乎沒喘氣立即來個徹底大掃除，用手巾擦掉了留在桌子和椅子上的指紋，連門上的把手也擦得乾乾淨淨，直到覺得房間裡再也不會留下伊藤的痕跡了，才長長地吐了一口氣。

第二天一早，清水還沒起床，就聽到一陣「咚咚咚」的敲門聲，他打開門一看，竟是山田警長和段五郎偵探。

山田警長臉色冷峻地問道：「今天早晨，有人報案說在公園裡發現了伊藤的屍體，我們在他口袋裡的名片後面看到寫著你的地址。昨天晚上伊藤來過你家嗎？」

清水忙說：「沒有啊，我們有將近一年沒見過了，我也是剛剛從外地回來，還沒見過老朋友怎麼就發生這種事情了，真是……」

這時，站在一邊的段五郎淡淡一笑，說：「不要說謊了，被害者來過這裡的證據，現在還完好地保留著……」

清水頓時面如土色，掙扎著說：「警長話不可以隨便講，什麼證據，他沒來過，那裡會有什麼證據？」

「安靜點，瞧，在那兒！」清水順著段五郎指的地方一看，頓時嚇得腿都軟了。那裡確實留下了伊藤的指紋。

你知道伊藤的指紋留在什麼地方嗎？

德國間諜

第二次世界大戰期間，各國除了在軍事裝備武器製造上競爭，搶奪有利地形，打敗對手，還有一個沒有硝煙的戰場，就是諜報工作的戰場。與此同時，反間諜機構也在積極活動。在這場沒有硝煙的戰爭中，有許多無名英雄。

一次，盟軍反間諜機關收審了自稱是比利時北部的一位「牧民」，他的言談舉止非常使人懷疑，眼神也不像是農民特有的混沌淳樸。由此，法國反間諜軍官保爾認定他是德國間諜，可是他

沒有更有力的證據。保爾決定找出這個答案。

審訊開始了。保爾提出的第一個問題是：「會答數嗎？」這個問題很簡單，「牧民」用法語流利地答數，沒有露出一絲破綻，甚至在說德語的人最容易說漏嘴的地方，他也能說得很熟練。於是，他被押回小屋去了。

過了一會，哨兵用德語大聲喊：「著火了！」牧民仍然無動於衷，彷彿果真聽不懂德語，照樣睡他的覺。

後來，保爾又找來當地一位農民，和「牧民」談論起農田啊莊稼啊之類的事，他談的居然也頭頭是道，有的地方甚至比這位農民更懂。看來保爾憑外觀判斷的第一印象是不能成立的了。然而，這正是保爾的高明之處。

第二天，「牧民」在被押進審訊室的時候，顯得更加鎮靜，他坐在審訊椅上，什麼話也不說。保爾似乎在非常認真地審閱完一份檔，並在上面簽字之後，抬起頭看了「牧民」一眼說：「好啦，我滿意了，你可以走了，你自由了。」

「牧民」長長地鬆了口氣，像放下一個沉重的包袱。他仰起臉，愉快地呼吸著自由的空氣，興奮之情溢於言表。

保爾由此斷定「牧民」是德國間諜。為什麼？

價值不菲的海洛因

　　有人為了金錢甘願鋌而走險。有一個大毒梟，為了將手中的毒品賣個高價錢，連闖4國海關，馬上就要將價值不菲的海洛因帶進毒品價格最高的Ａ國了。

　　為了順利通過機場的安檢，他設法把毒品藏在兩個新足球內，為了以假亂真，還在足球上簽上了很多巨星的名字。自作聰明的認為這樣二個有著世界球星簽名的足球，肯定不會有人懷疑裡面藏著毒品。

　　就是這樣不湊巧，他在機場遇到了一位緝毒專家。專家只看了一眼足球，甚至都沒有秤一秤足球的重量，就懷疑足球有問題，並請大毒梟到毒品檢查站去一趟。

　　大毒梟又吃驚又著急，大聲說：「世界球星簽名的足球，能有什麼問題呀？」

　　如果你是專家，你是怎麼看出足球有問題的呢？

32

嫌犯的破綻

下面我們收錄的是一段警官和犯罪嫌疑人的對話。

員警：「昨天晚上10點案發時你在哪裡？」

嫌犯：「昨天晚上我在家裡。」

員警：「可是，據你的一位朋友說，當時他去找你，按了半天門鈴，並沒有人出來開門。」

嫌犯：「哦，當時我使用了高功率的電爐，房間的保險絲燒斷了，停了一會電，門鈴當然不會響。」

員警：「別再編下去了。你最好把犯罪事實從實招來。」

請問這是為什麼？

不翼而飛的錢

　　重慶梅花小食品廠的董事長吳漢濤剛剛從上海考察市場回來，他下了飛機就直奔公司，剛剛走進辦公室，女祕書就跟進來說她女兒今天生日，想跟他請假回家，多陪陪孩子。吳總掏出錢夾，從裡面抽出200塊錢，讓她給女兒買件生日禮物表示祝賀，順手就把自己的錢夾放在了書桌上，然後打了幾個電話，處理了這幾天積壓的工作，辦公室裡來人不斷。處理完工作，回到家時，發現自己的錢包遺忘在辦公室了。錢夾裡放著今晚他要聯繫的客戶名單，他急忙返回公司，離下班還有十幾分鐘，全體員工仍在工作，吳總推開辦公室的門，在桌上找到了錢包，但裡面10萬塊錢和各種證件卻不翼而飛了。

　　吳總先生趕緊給他的好友刑警隊的小李打電話，請他來幫助找回丟失的錢物，但是極力不想把事情鬧大。不一會兒，小李趕到公司，聽了吳總的介紹後，說有辦法找到竊賊。所有員工都被他召集到會議室，他對大家說：「今天吳總放在辦公桌上的錢包裡的錢和證件被人偷走了，其實這是吳總跟大家玩的一個忠誠測試遊戲，他是想透過這點錢來檢測一下大家的忠誠度。我們其實

已經知道這個竊賊是誰了。」吳總接過話說：「本來我沒想到會發生這種事，但是事已至此，我們就要把這個人找出來，保護我們大家和公司的財產。我請李警官來的目的，不僅要這個賊當眾出醜，而且讓大家明白法律對盜竊罪的嚴厲懲處。」話音剛落場內一片喧嘩。

小李又說道：「現在我給每人發一根繩子，只有一根稍長一些，吳總已暗示我把這根發給那個竊賊，你們互相比比繩子的長短，就知道誰是竊賊了。」

這樣一個比較下來，很快就找到了竊賊，並且從他的座位處搜到了還來不及處理的錢和證件等等。

小李是怎樣迅速破案找到竊賊的？

34

受驚的旁觀者

小酒館對面的銀行，剛剛發生了一起搶劫事故。案發時，酒館中只有亨利一個人，因為下午，酒館都比較清閒。

他剛剛喝了一口啤酒，就看到四個人從銀行裡跑出來。穿過

馬路，跳上了一輛等在路邊的汽車。

過了一會兒，一個修女和一個司機進了小酒館。

「二位受驚了吧？」熱心的亨利也沒有仔細打量這兩個人，就說，「來，我請客，每人喝一杯啤酒。」

兩個人謝過他，也沒有推辭，只是修女跟服務生要的是一杯檸檬水，司機要了一杯啤酒。三個人談起了剛才的槍聲和飛過的子彈，偶爾喝一口杯子裡的飲料。這時，街上又響起了警笛聲。搶劫銀行的罪犯抓住了，請銀行的工作人員去做指認。亨利走到前邊的大玻璃窗前去看熱鬧。他回到吧台時，修女和司機已經雙雙離開了。他心想這兩個人真是匆忙。

亨利回到座位上，看著旁邊空空的座位有些出神，目光掃過服務生還來不及收拾的杯子，其中一隻杯子上還有半片唇印。他突然好像明白了什麼，叫起來：「快報警，剛剛坐在這裡的兩個人是搶劫犯的幫兇！」說完趕緊報警。

看過描述，猜猜看是什麼東西引起亨利的懷疑呢？

聰明反被聰明誤

冬日的一個深夜，某大廈突然失火。509房間裡濃煙滾滾，住在主臥裡的小元逃了出來；而租住在次臥的小靜則被燒死在裡面。

經過法醫驗屍，發現小靜在起火前已經被刀刺中心臟而死。並不是因為起火，員警在她的房間裡還發現有一個定時引火裝置。

小元說：「我跟朋友一起逛街吃飯很晚才回去，回來時小靜房間的燈已經熄滅了，就回自己房間裡休息。剛剛睡著，便感覺胸部很悶就醒過來了，睜眼發現四周瀰漫著煙霧，急忙大聲喊叫小靜，然後跑到室外。」

員警又找到平時與小靜不睦的小偉問話。

小偉說：「也難怪你們懷疑，我還收到一封恐嚇信呢。」說著拿出一封信來，上面寫有：「我知道你是刺殺小靜的兇手，如果不想被人知道，必須在明天下午6時，帶上100萬現款，到中央車站的入口前的電話亭。否則，有你好看。」

這時，離案發時間只有1小時。

從這封信中，員警立即發現了兇手。你知道兇手是誰嗎？

案情籠罩的公寓

一天深夜，倫敦的一棟公寓。一起是謀殺案，住在4樓的一名下院議員被人用手槍打死；一起是盜竊案，住在二樓的一名名畫收藏家珍藏的6幅16世紀的油畫被盜了；一起是強姦案，住在一樓的一名漂亮的芭蕾舞演員被暴徒強姦。

報警之後，倫敦員警總部立即派出大批刑警趕到作案現場。根據罪犯在現場留下的指紋、足跡和搏鬥的痕跡，警方斷定這3起案件是由3名罪犯分頭單獨作案的（後來證實這一判斷是正確的）。

經過幾個月的偵查，警方終於搜集到大量的確鑿證據，逮捕了A、B、C三名罪犯。在審訊中，三名罪犯的口供如下：

A供稱：

（1）C是殺人犯，他殺掉下院議員純粹是為了報過去的私仇。

（2）我既然被捕了，我當然要編造口供，所以我並不是一個十分老實的人。

（3）B是強姦犯，因為B對漂亮女人有佔有欲。

B供稱：

（1）A是著名的大盜，我堅信那天晚上盜竊油畫的就是他。

（2）A從來不說真話。

（3）C是強姦犯。

C供稱：

（1）盜竊案不是B所為。

（2）A是殺人犯。

（3）總之我交代，那天晚上，我確實在這個公寓裡作過案。

3名罪犯中，有一個的供詞全部是真話，有一個最不老實，他說的全部是假話，另一個人的供詞中，既有真話也有假話。

A、B、C分別做了哪一個案子，看完口供後刑警亨利已經做出了判斷。

你知道刑警亨利是如何判斷的嗎？

37

船長的猜測

「無畏號」小汽艇在風暴中東搖西晃，顛簸前行。

風暴暫息時，一號甲板上傳來一聲槍響。犯罪學家福德尼教

授扔下那本他一直未能讀進去的偵探小說，幾個箭步就衝上了升降口扶梯。在扶梯盡頭拐彎處，他看到斯圖亞特·邁爾遜正俯身望著那個當場亡命人的屍體。

死者頭部有火藥燒傷。

拉森船長和那位犯罪學家馬上展開了調查，以弄清事發時艇上每位乘客所在的位置。

調查工作首先從離屍體被發現地點最近的乘客們開始。

第一個被詢問的是南森·柯恩，他說聽到槍聲時，正在艙室裡寫完一封信。

「我可以看看嗎？」船長問道。

福德尼從船長的肩上望去，看到信箋上爬滿了清晰的蠅頭小字。很顯然，信是寫給一位女士的。

下一個艙室的乘客是瑪格內特·米爾斯韋恩小姐。「我很緊張不安。」她回答說，由於被大風暴嚇壞了，大約在槍響一刻，她躲進了對面未婚夫詹姆斯·蒙哥馬利的臥艙。後者證實了她的陳述，並解釋說，他倆之所以未衝上走道，是因為擔心這麼晚同時露面的話，也許會有損於他倆的名譽。福德尼注意到蒙哥馬利的睡衣上有塊深紅色的斑跡。

經過調查，其餘乘客和船員的所在位置都令人無懈可擊。

請問，船長懷疑的對象究竟是誰？為什麼？

悲慘的故事

　　偵探康納參加了一個旅遊團，到美國西部的大草原旅遊。前進的途中，他們經過了一條看起來遭到嚴重污染的小河。帶隊的嚮導跟團員們說，這條河有一個外號叫做「死人河」，因為在這條河上發生過一件悲慘的案子。

　　當地有一位名醫馬里奧。一天下午，當他在診所給一個病人看病時，住在附近的沃茨突然闖進急診室。他神情十分慌張地對馬里奧說，剛才他經過銀行附近，看到一個強盜拿著槍在銀行打劫。那裡當時亂成了一團，沃茨正巧站在附近，被警方誤認為是搶劫銀行的劫匪，他們不由分說，衝過來要抓他，沃茨逼不得已趕緊逃跑。他想請馬里奧幫他擺脫警方的追捕。馬里奧相信沃茨是清白的。他拿出一條六英尺長、口徑約一英寸的空心膠管遞給沃茨。他告訴沃茨潛進水裡，透過膠管呼吸，而他自己則出去對付員警。這樣，沃茨就能擺脫追捕了。

　　可是，沒料到事情竟是這樣的一個悲劇，當馬里奧來到小河旁邊找沃茨時，發現他已經溺死在河裡了。馬里奧猜測，沃茨也許是因為在水下驚慌失措才淹死的。大家都為這個青年扼腕歎

息。

聽到這裡，康納打斷了導遊的話：「不，沃茨是被人謀殺的。」

康納為什麼會這樣說？

39 預謀情節

街角的銀行發生了一起搶劫事故，損失慘重，但是好在沒有人員傷亡，劫匪搶走了大量現金然後劫持了銀行的助理會計白朗寧先生，坐進準備好的一輛越野車逃跑了。

案發後不久，員警接到電話，是白朗寧先生打來的，他已經成功從劫匪手中逃離出來。他很快就到了警局，向警長講述了事情發生的經過以及他自己的逃亡的過程：

「上午11點左右，我剛走進銀行，三個蒙面的劫匪就衝了過來，用槍指著我，逼我打開了銀行的保險櫃。他們把銀行的錢袋直接扛走，還把我拖上汽車，然後就發動汽車向外逃走了。」

「你是怎麼從這夥人手裡逃出來的呢？」警長問道。

「離開銀行之後，一個劫匪就把搶來的錢從銀行的錢袋裡倒出來，放到一個他們自己準備的手提箱裡，把銀行的錢袋隨手扔出車窗外。又過了兩個街區，正好碰上了紅燈，車子停住了。劫匪低頭專注地看錢。我抓準機會，突然打開車門從後面逃了出來，我從車裡跳了出來，飛快地跑到最近的一所房子裡。劫匪急著趕路沒有追趕我，他們向前繼續逃跑了，也沒管我。」

「那你帶我們沿著剛才劫匪逃跑的路線回到銀行去，我們從路上也許能找到一些線索。」

「好啊！」白朗寧先生說完，跟著警長坐進警車，往銀行的方向開去。不久他叫了起來：「就是這裡！錢袋就在這裡！」他們停下車，撿起錢袋，然後繼續往銀行開去。過了幾分鐘，他們來到了一個紅綠燈前。「這就是我逃跑的地方。」白朗寧先生說。

回到銀行後，警長拿出手銬，直接就將白朗寧先生銬了起來。「停止你的故事吧，趕緊交代你是怎麼和這夥人勾結在一起搶劫銀行的！」

警長為什麼那麼肯定白朗寧先生參與了這起搶劫案？

40 誰是罪人

　　紐約市的一家大型商場被搶劫了一大批財物。經過千辛萬苦的調查，警方終於弄清了案件的來龍去脈，逮捕了三個重要的嫌疑犯：傑休、湯姆和裘德。經過審問，員警查明了以下事實：

　　1. 罪犯是帶著贓物坐車逃走的。

　　2. 如果裘德不夥同傑休一起作案的話，他單獨一個人是不會去作案的。

　　3. 湯姆不會開汽車。

　　4. 可以肯定的是，罪犯就是這三個人中的一個或者一夥。

　　請問：在這個案件中，傑休有罪嗎？為什麼？

防不勝防的加害

　　漢斯先生臨終之時，立下遺囑，把全部財產留給他的妻子漢斯夫人。和這位富孀共同生活的還有他們共同的養女瓊安娜。

　　瓊安娜是一位時髦的都市女郎，社交極廣，揮霍無度，漢斯夫人管束很嚴，使她經常手頭拮据，她覺得自己的生活十分限制，總是想著如果漢斯夫人去世了，自己可以合法地繼承巨額財產，而且不會再有人限制她的生活。可是，漢斯夫人非常硬朗，保養得非常好。終於有一天，急不可待的瓊安娜在漢斯夫人的湯裡放了劇毒。幸虧漢斯夫人的家庭醫生發現及時，才算保住了一條性命。

　　漢斯夫人康復後，為了維護家族的聲譽，決定不起訴瓊安娜。為防止瓊安娜再次加害，她徹底改造了二樓的臥室，在窗戶上安裝了鐵欄杆，門上的鎖也重新換過。一日三餐都不讓僕人做，她親自去採購食物，廚房的餐具也是每天用之前都要嚴格消毒。每星期都請保健醫生來檢查身體。就連醫生漢斯夫人也信不過，也只准許他測量一下自己的脈搏和體溫，打針、吃藥都一概

自理。

　　按道理講，漢斯夫人的防範如此嚴格，就算是想加害她的人也要大費一番周折。可是，漢斯夫人仍然難逃命運，不到半年光景就死於非命。經解剖發現，是由於無色無味的微量毒素長期侵入體內，致使積蓄在體內的毒素劑量達到了致死的程度。

　　請你推理一下，究竟是誰採用什麼方法，把這位防範備至的漢斯夫人毒死的呢？

怪盜間諜

　　曾經在歐洲地區有個名叫高爾夫的怪盜，因為一系列的盜竊行為家喻戶曉。一天，他潛入一個外交事務官的住宅，希望在二樓西側的書房，偷取一份重要的外交信件。他正要離開房間，突然聽到門外有腳步聲──外交官參加政府晚宴回來了。高爾夫眼看從門那逃走已經不可能了，情急之下只能跳窗戶了。

　　窗下有一條運河，跳下運河就可以脫身。但是信件被水沖走或者弄濕就會前功盡棄。正在猶豫不決的時候，他看到自己的同

夥在對面大樓窗邊等待接應。於是靈機一動，決定先把信件遞給同夥，再隻身逃走。

高爾夫鑽到窗外，站在窗台上，探身、伸手想把信遞給同伴，可是很遺憾，還差一點點，搆不著。手邊又沒有任何可以幫助的工具；對面大樓的窗台很窄，跳過去也沒有落腳之處；把信件扔過去，信又不夠重，萬一被風刮走大家就白忙一場了。一時之間，向來足智多謀的怪盜高爾夫竟束手無策。

可是靜想了僅僅幾秒鐘之後，高爾夫就有了辦法，沒有借助任何工具，成功地把這封信傳到了同伴的手中，然後縱聲跳入運河之中，高爾夫可是游泳健將。

你能知道高爾夫是用什麼方法把信件遞給同夥的嗎？

真正的兇器

一個夏季的清晨，警方接到報案，有人在西郊公園的湖邊發現了一具男屍。員警在死者身旁發現了四件兇器：一塊堅實的石頭、一把匕首、一根粗麻繩、一瓶毒藥。經過檢驗，死者前額有

一個被撞擊過的傷口，經過鑑定導致死者的最終死因是失血過多。

然而大家百思不得其解的是，死者頭上的傷口沒有泥土，也沒有被匕首割傷的痕跡。脖子上也沒有被麻繩勒過，並且也沒有中毒的跡象。

這麼說來，死者究竟死於以上四件兇器中的哪一件呢？

案件推斷

城市北郊的別墅區，一個單身女子被歹徒殺害了。案件發生在一個大雪紛飛的寒冷的冬夜。警方趕到現場立即展開了調查，發現房間裡亮著電燈，空調開得非常足，進去之後熱氣撲臉，然而緊閉的窗子卻只掩上了半邊的窗簾。

警方找到了一個目擊者，這個目擊者就住在附近。他對員警說：「晚上11點左右，我剛巧經過這附近，離這裡大約有20公尺左右。我聽到裡面有人正在跟死者吵架，聲音很大。隔著窗戶，我隱約看到他是個金髮男子，戴著黑邊眼鏡，還蓄著鬍子。」

　　按照他提供的線索，警方逮捕了一位曾與死者有過密切接觸的金髮男子，目擊者提供的資訊跟這個人完全吻合。

　　在法庭上，被告的律師詢問了目擊者：「年輕人，案發當時你偶然在窗子旁看到了被告，是嗎？」

　　「是的，因為窗子是透明的，而且那天晚上她的窗簾又是半掩的，所以我才能從20公尺外清楚地看見他的臉。」

　　律師轉過身，面對法庭：「法官大人，這位年輕人所說的是謊話，他在作偽證。根據我的判斷，他的謀殺嫌疑最大。他一定是在行兇後，把被害人家裡的窗簾拉開後才逃走的，與此同時，他還給警方提供假口供，企圖掩蓋自己的罪行。」

　　結果，警方經過調查，證明了律師的推斷是正確的。

　　你知道律師是怎樣推斷出來的嗎？

無名火

　　倫琴是著名的光學科學家，他總是把書本和雜物放得亂七八糟，這也是他出了名的壞習慣。

一天早上，正在洗臉的倫琴忽然來了靈感，想要在論文上寫下所感，於是，臉尚未擦乾，就飛也似的跑到桌邊，不顧臉上的水珠還不斷地地往下滴，倫琴拿起鋼筆，把剛才的想法記了下來。

倫琴對自己神來一筆的構想覺得很滿意，直到這時他才覺得臉上濕漉漉的，也分不出是興奮的汗珠，還是未擦乾的水滴。他擦乾臉，整裝完畢，就出門散步去了。

過了很久他才回家，剛進門，一股烤焦的味道便撲鼻而來，書房已被燒掉大半了，由於僕人及時發現把火撲滅，才沒有波及其他房間。

「啊！怎麼會起火呢？」倫琴進門就追問僕人。

「我也搞不清，開始只覺得窗口有陣陣的濃煙，接著就有火苗冒出，我才意識到著火了。」僕人回答。

倫琴仔細觀察被燒得面目全非的桌子，在被燒毀的書籍與手稿中，有一塊長20公分、寬10公分的玻璃。

見到玻璃，倫琴猛然省悟，明白了起火原因。

到底是什麼引起了火災呢？

1 偵探推理遊戲

46 嬰兒的眼淚

　　底特律警察局不久前接到匿名舉報，有個名為「飛狼」是個專門販賣嬰兒的犯罪集團，近日準備將一批「貨物」移往境內兌換現鈔。

　　警方組織警力前往火車站逮捕罪犯。在火車站出口處，一位俏麗少婦懷抱著啼哭的嬰兒，正隨著緩緩流動的人群走近驗票口。

　　「這孩子怎麼啦？是不是病了？」偽裝成車站服務員的便衣警察瑪麗「關切」地問。

　　俏麗少婦幽怨地一瞥，歎道：「唉，這孩子剛滿月，我們夫妻倆忙得沒時間照顧她，結果我家寶貝著了涼，得了感冒，真是讓人擔心。」邊說邊給孩子擦淚珠。

　　瑪麗上前摸了摸女嬰的頭，果然很燙：「夫人，令千金多大了？」

　　「到今天才一個月零三天，唉！」俏麗少婦又是一歎，不停地給孩子擦去淚珠。

　　瑪麗的眼裡頓時露出冷光，說：「夫人，您被捕了！」

瑪麗為什麼要逮捕少婦？

弄巧成拙

某天早上七點半，刑警查理在辦公室剛坐下，就有一個人氣喘吁吁地跑來報案。

他說：「警官，我是個單身漢，一個月以前，我因公出差，今日才回來。回到家裡，發現門被盜賊給撬開了。」

查理趕到報案者的住所，只見門鎖被撬壞，衣物被扔在地上，牆上的一隻舊掛鐘還在走著。查理認真審視了環境，斷定報案者在說謊。

查理為何會做出如此判斷呢？

48

無形的謀殺

　　悲劇發生後，整個劇組都不知道該如何是好，最後還是決定讓導演羅賓去找湯姆森太太，跟她談談有關撫恤金的事。

　　事情發生在一個禮拜前，排戲時湯姆森先生意外身亡，死因是高空墜地導致頸骨骨折，這個危險動作是大導演羅賓命令他做的，他妻子認為是導演謀害了丈夫。

　　沒多久，大導演在自己的車子內中毒身亡，口中還咬著一根雪茄。經警方檢驗，雪茄沒有毒，並且查出羅賓在湯姆森太太家沒有喝過任何東西。

　　兇手用什麼方式殺害了羅賓呢？

49

集體自殺

八位中學生相約到深山郊遊，深夜在一個密閉的小木屋內休息，並拿出早已準備好的食物，在炭火爐子上燒烤。

忽然間，他們發覺飲用的水沒有了，於是讓膽子較大的山本同學出去取水。山本好不容易才找到水源，卻迷了路。

直到第二天早晨，山本同學才返回小屋，見小屋外面圍著許多警察，裡面的七個同學被抬出來，每人都面目發黑地死去，山本異常恐懼。

警方盤問了山本，發現他們的領隊是某邪教信徒。

這些學生是集體自殺嗎？

哪裡露出了馬腳

間諜艾米被某國的祕密警察逮捕並受到審問。

「這個月5號的爆炸案,是你幹的吧?」警察問道。

艾米連忙解釋說:「真是不巧,本月5號我正在蒙古旅行。不信給你看這張照片,這是我騎著駱駝穿過戈壁沙漠時,請蒙古導遊幫我拍的。」警察看了一下照片,背景果然是一望無際的沙漠,艾米笨拙地卡在駱駝的脖子和單峰之間。

出乎艾米的意料,警察冷冷地說:「你還是應該補充一下生物常識。」

艾米出示的證據有什麼破綻呢?

指針停留的時間

1887年1月12日清晨，泰晤士河濱街陷入一片混亂之中。原來，某碼頭的工作人員上早班時發現保險箱被撬開，失竊了一筆鉅款。

當日晚間，水上警察發現了看守者的屍體，經法醫鑑定，他是被謀殺後拋入泰晤士河的。在死者的衣袋裡發現了一個十分精美的高級懷錶，但已經停了。無疑，錶針所指示的時間是一個十分重要的線索。可是一個笨拙的警察竟然忘記了要保持現場完好如初的規定，出於好奇，把懷錶的指針撥弄了幾圈。他這種愚蠢的行為，當即遭到同事的嚴厲斥責。

後來，探長問他，是否還能記得剛發現懷錶時錶針所指示的時間。警察聽到長官向他問話，當即報告說，具體時間他沒有細看，但有一點令他印象十分深刻，就是時針和分針正好重疊在一起。而秒針卻正好停在錶面上一個有斑點的地方。

探長聽後，看了看懷錶。錶面上有斑點的地方是49秒。他想了想，就確定了屍體被拋入河中的確切時間，並且與法醫的驗屍報告也是一致的。這樣一來，就大大縮小了偵查的範圍，很快抓

到了兇手。

你知道懷錶時針究竟停在什麼時間嗎？

52 縱火的騙局

在波士頓的哈蘭大街，和其他地方一樣，有著寬敞的柏油馬路以及各式各樣的商店和住房。唯一不同的是，哈蘭大街100號到700號房屋都是精緻的木質結構，住在276號的索爾斯先生很滿意自己的住所。

這天夜裡，索爾斯先生被愛犬的狂吠聲驚醒。他睜開眼睛一瞧，只見火苗正從屋子的每個角落裡竄了出來，滾滾濃煙熏得人睜不開眼。索爾斯嚇得光著腳抱起狗奪門而逃。

過了一陣，大火終於被撲滅了，可是在這場可怕的大火之中，有30多幢房屋被完全燒燬，更多的房屋受到嚴重破壞。警察調查後發現，大火是從索爾斯先生的鄰居艾斯美太太家中開始的。因為現場已經被完全破壞，起火的原因無法查明。好不容易逃出來的艾斯美太太，聽到丈夫和孩子沒能從火海中生還的消息

後，悲痛得昏了過去。

　　警察找來了大夫，過一會兒才讓艾斯美太太緩和過來，就繼續訊問下去，艾斯美太太講述了起火的原因。

　　艾斯美太太說：「我們昨晚參加了朋友的派對，一直到深夜才回家。回來後，我丈夫和孩子都說很餓，我就去給他們煎牛排。正在牛排快好的時候，我忽然聽到孩子大哭起來，便連忙放下牛排跑到客廳裡。原來孩子的手掌被玻璃劃破了。我丈夫這個時候也跑了過來，他把孩子帶到浴室清洗包紮，而我則返回廚房。沒想到，我出去的時候忘記關閉瓦斯爐，火焰點著了油，已經在鍋裡燒了起來！」

　　「但如果只是在鍋裡燒的話，那很容易撲滅啊。」警察說道。

　　「可是那時我犯下了一個不可饒恕的錯誤！」艾斯美太太痛苦地說，「我當時完全慌了，隨便提起一個桶就朝油鍋澆了過去，可是我哪知道，桶裡面也是油！整個廚房一下子就著火了，我甚至都來不及通知丈夫和孩子……」

　　聽到這裡，警察停下記錄看了看她，緩緩說道：「艾斯美太太，你因為涉嫌縱火而被逮捕了。」

53

別墅裡的命案

　　在別墅裡發生了一椿命案，名模安娜小姐被殺，時間大約在早上四點到五點之間。偵探羅斯來到現場，只見安娜小姐被吊在天花板上。經法醫鑑定，安娜是被兇手用繩子勒死後偽裝成了自殺的樣子。現場只有安娜小姐及其丈夫帕特的指紋，繩子上也是一樣。

　　警方找出三個疑凶。其中有安娜的同事兼大學同學黛絲，早在大學時，兩人就很不融洽。共事後安娜成了名模，而黛絲卻默默無聞。黛絲一直因此嫉妒安娜。但命案發生時黛絲正在參加選美小姐的舞會，在場的人都可以證明。

　　接下來是安娜的老闆克莉斯汀。她因安娜打算跳槽而非常火大，雖然殺人動機不是很強，但仍有殺人的可能。但她有不在場證明，幾個公司員工在案發時和她在野外拍廣告。

　　還有安娜的丈夫帕特。他和安娜一直不和，最近正在鬧離婚。他也有不在場證明，是帕特在他的個人別墅院子裡照的一套牽牛花開放過程的系列照。他的個人別墅離這座別墅很遠，而牽牛花開放的時間正是安娜被殺之時，他正在拍照所以不可能去殺

人。

偵探羅斯的助手給這三個疑犯打電話通知安娜的死訊，並叫他們來接受訊問，羅斯在一旁聽著。

助手首先打電話給黛絲，黛絲先是很吃驚，隨後又說：「她死了關我什麼事，你們幹嗎告訴我？難道你們偵探都要把這種消息先告訴死者最討厭的人嗎？」當助手請她來接受訊問時，黛絲的語氣很是激動，說：「什麼？你們懷疑我？這會對我的名譽造成影響的！我要你們賠償我的名譽損失！」說完她就把電話掛了。

下一個是克莉斯汀，當她得知安娜的死訊後，立即對身邊的什麼人說：「安娜不需要領薪水了，把她的名字劃掉！」接著她聽說要去接受訊問，立即說：「你們瘋了嗎？公司的事我還沒處理好呢。換成你們，有這麼多事要做哪還有閒工夫去接受什麼訊問呀！」助手再三勸說，還是沒用，助手只得把電話掛了。

最後是帕特。助手把消息告訴他後，他先是一驚，然後用悲傷的語氣說：「安娜！你放心，只要我知道是哪個混蛋把你勒死的，我就殺了他！」然後助手讓他來接受訊問，他說：「要我提供線索嗎？好吧，我馬上來。」說完就把電話掛了。

羅斯聽完之後，說：「我知道兇手是誰了。」

兇手是誰呢？

缺少的聲音

星期日早上,一位獨居的評論家的傭人發現主人死在書房裡,評論家的死因是胸部中了兩槍。

但警察在現場採證瞭解到,附近的人沒有聽到槍聲。

這時,牆上的大鐘敲了9下。

法醫看見一個錄音機,便隨手打開,裡面錄的是昨晚音樂晚會的實況轉播。當播放到一位著名女高音的歌唱時,裡面傳出兩聲槍響,緊接著是被害人的呻吟聲,然後繼續著晚會現場的聲音。

「據此可以證明,被害人是昨晚8點57分遇害的,因為女高音的表演就是8點57分開始的。」法醫說道。

刑警重新將錄音帶聽了一遍。

「而且,被害人是在別處被殺的。」刑警肯定地說。

「為什麼?」法醫問。

「被害人是在別處錄晚會實況轉播時被槍殺的,然後兇手將屍體及這台錄音機一塊兒搬來,偽裝成他是在這兒被殺的。」

「你的根據是什麼?」法醫問道。

「你再仔細聽一遍錄音帶，裡面缺了一種聲音。」刑警又打開了錄音機。

你知道他指的是哪種聲音嗎？

真是詛咒嗎

銀行經理魯克的時間觀念很強，身上總帶著一支手錶和一個懷錶，常常看時間。

某天，家裡只有魯克和侄子兩人，有客戶來訪。夜深了，在客戶即將告辭時，他把侄子叫上二樓。據他侄子講，是伯父忘記打開窗子，叫他把窗子上下各打開一英吋。然後，客戶和他侄子離開了。

他們喝了一會兒酒，侄子向客戶借了一把獵槍打獵用，兩人一同折回魯克家，但門卻鎖著，進不去。他的侄子很生氣，用手中的獵槍朝空中開了一槍，大叫道：「伯父，你就在樓梯上摔死算了！」

當晚，他就住到了客戶家。第二天發現，魯克居然摔死在樓

梯下。樓梯的地板有凹凸的痕跡，顯然魯克是被絆倒失足跌落摔死的。死者的右手握著懷錶，手錶摔壞了，指著12點，正是他侄子叫喊的時候。

難道詛咒能成為現實嗎？

草原上的罪犯

攝影記者理查和他的助手羅恩專程來到非洲拍攝獅子。

突然有一天，當地警方接到報案，理查在拍攝過程中出了意外，死於非命。當地的探長在接到報案後半個小時內趕到了現場，立刻開始了對現場的勘察。

理查身穿一件土黃色的攝影背心和牛仔褲，面朝天躺在地上，兩手很自然地平放在身體的兩側，離手不遠處是那台他心愛的相機，相機的鏡頭已經摔碎了，三角架還完好無損。理查的頭部向他身體的左側傾斜，頭部下面的土地已經被血染成了黑紅色，鼻樑上的眼鏡已經碎了，眼睛瞪得大大的。

理查頭部的旁邊，是一塊鴕鳥蛋那麼大的石頭，好像是花崗

岩質地，上面滿是血跡，石頭是陷在土裡的，看樣子倒霉的理查就是死於這塊石頭了。

探長看了看那塊石頭，戴上手套，將石頭從土裡挖了出來。突然，他發現石頭埋在土裡的那一部分也有一點點血跡，於是產生了懷疑。

此時，一旁的羅恩向探長描述了當時的情況，他說：「理查在拍攝獅子捕獵的鏡頭，但是他離它們太近了，其中一頭獅子在追捕野牛的時候發現了理查，然後掉頭就向理查跑了過來，理查看見後下意識地開始向後跑，一邊跑，一邊回頭看，我也趕緊拿起獵槍衝了上去。沒想到，他再一次回頭看的時候，不小心被腳下的石頭絆倒了，然後他的頭就正好摔在了那塊石頭上，我對獅子放了一槍，把牠嚇跑了，然後過去一看，理查已經死了。」

探長看了看不遠處的獅群，稍遠的地方還有其他各種動物群，草原依然生氣勃勃。他笑了笑對羅恩說：「他真不幸，一般獅子是不傷人的。」

「也許是他的相機晃到了獅子的眼睛吧。」

「可能吧，不知道是哪頭獅子這麼兇猛？」探長說。

「我說不清楚是哪一頭，當時有好幾頭獅子在捕獵，但我記得是一隻個頭很大的雄獅。」

「我對著獅子開了一槍才跑過去的。」

「你開的那槍打中獅子了嗎？」

「應該沒有吧，我的槍法並不好。」

「可是不管怎麼樣，我希望你能回去協助我們調查。」

「好的，發生了這場意外我很難過，我一定會盡力協助你們。」

「可是我不認為這是意外。」探長意味深長地說。

探長為什麼認為這不是意外呢？

57 誰在說謊

酒吧的老闆娘瑞貝卡昨天晚上被人殺了，時間約在8點，距現在正好24小時。

據警方勘察，兇手可能是用細繩之類的東西勒死瑞貝卡的，不過現場並無凶器。發現屍體的是大廈管理員威瑪，他說：「剛才我到樓上去，發現瑞貝卡的門沒鎖，就推門進去，看到瑞貝卡靠在沙發上。我以為她睡著了，就搖了搖，結果她沒反應。我把她的頭抬起來一看，才發現她死了。我就趕緊打電話報警。」威瑪還告訴警方，瑞貝卡有個男朋友，是酒吧的服務生馬克。於是馬克也被叫去問話。

馬克向警方供述：「昨晚9點多我去找她，結果發現她死了。我怕人懷疑，所以就回去了。她其實還有另一個男友，你們為什麼不去調查他？」

馬克所說的另一個男友—尼森，是個俊朗的建築師。面對警方的問話，尼森說：「昨晚10點以前我都在咖啡廳，大概11點左右回家。你們還要我提供什麼線索嗎？」

聽了他們三個人的供詞，警長說：「你們三人當中有一個在說謊！」

說謊的人是誰呢？

58 笨賊一籮筐

著名珠寶收藏家愛森堡公爵的遺孀有一顆重達60克拉的大鑽石。大盜威拉對這顆稀世珍寶覬覦已久，而且策劃了周密的竊盜計劃。但到了行動的日子，威拉卻因病臥床，於是叫來兩名助手，告訴他們那顆鑽石就藏在公爵夫人臥室的祕密保險櫃裡，命令他倆去偷。

「保險櫃上有相當複雜的密碼鎖，要是我去的話定會將鎖打開，可是對你們來說就不那麼好對付了。所以不管用什麼方法，只要打開保險櫃的門就行。公爵夫人外出旅行了，現在那是一座空房子。」威拉為助手打氣。

於是，兩個助手帶著氧氣切割機和高壓氧氣瓶溜進了那間房子。在臥室牆上的一張油畫後面發現了保險櫃。它雖然很小，卻是鋼質的，又鑲嵌在牆壁上，所以將保險櫃搬走是不可能的。

兩人拿起氧氣切割機開始工作了起來。灼熱的火焰很快將保險櫃的門燒紅了一大塊，不久就像糖稀一樣開始熔化。很快，保險櫃門就被切割出一個大洞。其中一個助手順著洞往櫃裡一看，裡面什麼也沒有，只有一小堆灰。

「真怪，哪有什麼鑽石呀？」

另一個助手也很吃驚，套上耐火手套伸進去一摸，裡面果然是空的。兩人像洩了氣的皮球一樣回到威拉那裡。

「怎麼，沒有鑽石？你們倆究竟怎麼打開保險櫃的？」威拉追問道。「我們用的是氧氣切割機，用它沒什麼大動靜。」

「真是蠢貨！再大的聲響也不要緊呀，那是一座空房子，為什麼不用電鑽？」威拉痛罵兩個助手。

助手們在哪個環節出了錯？

蘋果告密

　　湯姆探長接到某集團公司研發部部長的報案電話，部長說他剛接到一個恐嚇電話，要他把一份機密文件交出來，否則就要他的老命。他請探長晚上7點到他家，詳細研究對策。

　　晚上7點，探長按響了部長家的門鈴，卻沒有回音。他順手轉了一下門把手，發現門沒鎖。探長進屋一看，只見部長昏倒在沙發前的地板上，旁邊扔著一塊散發著麻醉藥味的手帕。這時，部長慢慢地睜開雙眼，本能地摸了摸口袋，失聲叫了出來：「完了，那份機密文件被人搶走了！」

　　湯姆探長一聽，緊張的問：「是什麼人？什麼時候？」

　　部長看了看手錶，說：「大概30分鐘前，我一邊看電視一邊吃蘋果，聽到門鈴響，我以為是你來了。不料一開門，兩個男人拿槍頂著我，要我交出這份機密文件。我佯裝不知，他們立即用手帕摀住我的嘴和鼻子，之後我就什麼也不知道了。」

　　果然，部長吃了一半的蘋果滾落在電視機下面。湯姆撿起那半個蘋果，瞧了瞧顏色，被咬過的蘋果露出白白的果肉，於是他說：「部長，是你主動把機密文件賣給他們的吧？」

部長大吃一驚，說：「我？你不要血口噴人！」

「請不要繼續演戲了，罪犯就是你自己！」湯姆探長把手中的蘋果扔在部長面前。部長一看，臉色變得灰白，無可奈何地把藏在衣櫃中的巨額現金交了出來。

湯姆探長是怎樣識破部長的詭計呢？

被掩藏的鑽石

羅森伯格站在走廊上，來回踱步，心情猶豫不定，過了一會兒，他好像下定了決心。羅森伯格戴上白手套打開一扇橡木房門，悄悄地溜了進去。

這是羅森伯格的老闆的辦公室。由於經常出入，他可以打開辦公桌的每個抽屜，他從一個棕色皮包中找出鑰匙，然後移開書櫥，輸入一串密碼，再用鑰匙打開了隱蔽的保險箱。

確定四周沒人之後，羅森伯格從保險箱中取出一個黑色的小盒，把裡面的三顆鑽石放進衣服口袋，然後迅速地把一切恢復原狀。最後，羅森伯格仔細檢查了一遍，確認沒有留下任何痕跡，

便快速跑回自己家裡去了。

羅森伯格一回家，就開始找尋能夠隱藏鑽石的安全場所。最後，他打開了冰箱，取出製冰盒，在裡面放滿水，然後把鑽石放在第一格裡，又把製冰盒放回了冰箱。等製冰盒裡的水結冰後，鑽石就不容易被人找到了。

做完這一切，羅森伯格長長地吐了口氣。他洗了個澡，然後便倒在床上開始睡覺。直到晚上7點，羅森伯格被敲門聲驚醒。

進來的是公司的老闆。他和藹地對羅森伯格說：「孩子，今天下午我們都找不到你，你去哪兒了？」羅森伯格用一隻胳膊支起身體，滿臉睏倦地說道：「我今天頭疼，整個下午都在房間裡睡覺呢。」

老闆繼續說道：「我放在保險箱裡的鑽石被人偷走了。知道密碼的人不多，你有什麼線索嗎？」羅森伯格的心跳頓時加快了起來。當他看到老闆的眼光盯住冰箱時，胸口好像被大鎚擊中一樣，又悶又痛。

「我想想……」羅森伯格不動聲色地站起來倒了兩杯可樂，然後打開冰箱取出製冰盒，把第一個格子裡的冰塊放在自己杯子裡，又挑了一塊冰塊放在老闆的杯子裡，故作無奈地說：「我想不到什麼有價值的線索！」

他把可樂遞給老闆，老闆放下可樂，盯著羅森伯格說道：「把你那杯可樂給我吧！」羅森伯格頓時大驚失色，他本來想用黑色的可樂來掩飾，可沒想到老闆一眼就看出了破綻。

羅森伯格的破綻是什麼？

61 協助認屍

羅斯博士受警察局長班克委託，協助警方調查一起無名死屍案。

原來，這具無名屍體是在 F 鎮旁一口水塘中打撈上來的，屍體已經腐爛，無法辨認。當時正值盛夏，警察局長只好把屍體送到火葬場焚化了，留下的僅有幾張照片和簡單的驗屍記錄。隨同屍體打撈出來的物品表明死者是本地人。

羅斯博士仔細地觀察照片，發現這具男屍的骨頭上有一些明顯的黑色斑塊。他問警察局長：「附近有沒有冶煉工廠？」得到肯定的回答後，羅斯博士果斷地說：「局長先生，您派人去冶煉廠所在的地區去調查。死者生前很可能是在那種工廠工作的人。」

警察局長按照羅斯博士的指點，果然在某煉鉛廠查到了無名屍的姓名、身份，並以此為線索迅速破了案。

喝咖啡的貴賓

　　一個陽光明媚的早晨，瑞士的一家珠寶品牌專賣店裡來了一對夫婦，兩人看起來都很有氣質。丈夫禮貌地告訴店員，因為今天是他們結婚十週年的日子，所以打算替夫人挑選一些首飾。

　　看到他們很誠懇，店員熱情地為他們介紹了最新的款式和最近優惠的促銷活動，夫妻倆討論了一下，決定先試戴看看。他們出示了貴賓卡，標誌著顧客的身份和誠信。於是，店員為他們提供了單獨的試戴間，根據他們的要求將珠寶送進去給他們試戴。這對夫婦在店裡待了一下午，幾乎試過了一半的珠寶，最後他們決定買一個手鐲和一對耳環。

　　丈夫帶著珠寶到收銀台付款。收銀員在為他們結帳時，注意到站在丈夫身後的夫人好像很緊張的樣子，端著水杯的手在微微顫抖。丈夫也注意到了這一點，他笑著解釋說，夫人在神經方面有些輕微病症，大夫囑咐每隔半小時必須吃一次藥，所以才會隨身帶著杯子。他出示了口袋裡的藥物，又打開杯子給店員看，杯子裡是滿滿一杯咖啡。

　　夫人這個時候也向店員微笑著表示歉意，吃下一粒藥，同時

喝了一口咖啡。店員有些迷惑，她總覺得什麼地方有點不對勁兒。這對夫妻持有貴賓卡，要對他們進行搜查是不可能的。何況負責接待的店員沒有發現珠寶被盜，要求檢查更是毫無道理。

「小姐，麻煩你幫我們結帳。」丈夫已經有點不耐煩了。

「我現在就為您辦理。」店員想，難道是自己在疑神疑鬼？丈夫拿出信用卡，準備付錢。這時，店員忽然想到了什麼，她毫不猶豫地報了警。警察在裝咖啡的杯子裡找到了四件珠寶，而這些珠寶都是夫妻二人用贋品替換下來的。經過調查，警察發現連貴賓卡都是偽造的。你知道店員是如何看出破綻的嗎？

63 巧辨方位

懷特是情報局一名資深的臥底，他在一個販毒集團隱藏了好多年，終於成功得到了可以摧毀販毒集團的情報，可是在他想離開的時候卻功虧一簣，被人指出了臥底身份，毒販們把他重重包圍並抓住了他。

現在懷特被關在陰暗潮濕的地牢裡，他的左臂受傷，疼痛欲

裂。難道他就要帶著證據死在這裡嗎？懷特知道，如果在明天天亮之前還沒逃跑出去，就必死無疑。毒販們之所以沒殺他，不過是等著老大回來行刑罷了。

這時，看守地牢的小個子男人突然對他說：「朋友，我不能幫你逃走，但是你可以自己走。沿著這個方向，往北再走八公里就是市鎮，那裡有警察局，你到那兒就安全了。」說完，他從窗外扔進來一把鋼鋸。

「你是誰，為什麼要幫我？」懷特又驚又喜。

「我本來是這附近一個安分的漁夫，」小個子男人歎了口氣說，「被他們用槍指著頭拉來販毒。我故意做事拖拖拉拉，他們就讓我來守這個地牢。算了，不必多說，你動作務必要快，我三個小時後換班。」

懷特在小個子男人走後，對著地牢的鐵欄快速地鋸了起來，不一會兒，兩根鐵欄干就被鋸斷了。他強忍著疼痛，彎腰從鐵欄鑽出來，沿著地牢後門溜出了毒販的營地。他一路狂奔，也不知道跑了多久，才氣喘吁吁地停了下來。這時他發現自己在一片茂密的原始森林裡，一絲陽光也看不到，那麼，哪裡才是北方呢？要是找不到北方，他最終還是要被餓死在森林裡。

懷特在苦惱的情緒下，翻遍了全身，卻找不到一樣能指引方位的東西。口袋裡只有一根迴紋針，一個打火機，一塊絲織手巾，這些東西卻根本幫不上忙。

突然，懷特看到前面的地上有一灘積水，他靈機一動，馬上

用手上所有的東西製作了一個指南針，找到了方向，逃出了森林。

　　請問懷特的指南針是怎樣做的呢？

街頭兇殺

　　冬日的黃昏，貝利警長正在街頭漫步，突然聽到一聲槍響，看見不遠處一位老人跌向房門，慢慢地倒了下去。貝利警長連忙和街上僅有的兩個人先後跑了過去，發現老人背部中彈，已經死去。警長看見兩個人都戴著手套，便問他們剛才在做什麼。

　　第一位說：「我看見老人剛要鎖門，槍聲一響，他應聲而倒，我便立即跑過來。」

　　第二位說：「我聽到槍響不知發生了什麼事情，看到你倆都往這邊跑，我也就跟了過來。」

　　警察人員來了以後，貝利警長指著一個人說：「把他拘留審問。」請問警長拘留的是哪一個人，為什麼？

理事之死

　　死者華里先生,是A公司董事兼B慈善基金會理事,60歲,已婚喪偶,信仰天主教,死於家中。死者面色紅潤、表情痛苦,斜躺在沙發上,窗戶緊閉,窗簾也拉著,房屋裡無凌亂跡象,房門有被撞開的痕跡。

　　女傭述說:「我叫華里先生吃午餐時,他沒有反應。隨即叫警衛把門撞開,發現他躺倒在沙發上,我就叫了救護車,醫生來後,無法救治。之後就報了警。」

　　警方又訊問,說:「最近華里先生有什麼反常沒有,與什麼人接觸過?」

　　女傭說:「這段時間生意不景氣,華里先生較為反常,經常早出晚歸,公司的事也交給助手打理。不過,今天華里先生在家中約見了客人。」

　　經調查,華里先生的客人是他所資助的B慈善基金會的理事長。會面時女傭把門關上,他們大約談話20分鐘,華里和客人同時走出,之後將客人送至門口。接著他叫女傭泡了一杯咖啡,過了不久,華里的兒子來了,一進門就向父親要錢,華里先生的兒

子小時候被寵壞了，平時游手好閒，沒錢時就找父親要。在大吵一架之後，華里先生開了一張支票，他兒子就揚長而去。華里先生對女傭說想靜一靜，午餐時再叫他，但誰也想不到會發生這一件事。

與警察一同趕來的托比探長還發現在華里先生的電腦裡有神祕人士發來的郵件，內容是：「華里先生，上帝創造世界用了七天，我現在把你的死期告訴你，現在距離你死亡時間還有 X 天。署名：魔鬼。」一連發了七封信。

托比探長在一份當地報紙中瞭解到，華里先生將自己的全部資產除房子留給兒子外，其餘都捐給了基金會。此遺囑在其死後自動生效。他的兒子隨即也發表了聲明，說父親在世時曾將其一半資產留給自己，不可能捐贈給基金會，因為自己也留有一份遺囑，他還懷疑父親的死與基金會有關。

檢驗的結果是氰化物中毒，並在華里的書房內發現了氰化物殘留，托比探長由此知道了事情的真相。

華里先生死亡之真相是什麼？

密碼隱藏在哪裡

　　某國情報部門有位解密專家，化名「艾瑪」，她以舞蹈明星的身份出現在巴黎，任務是刺探法國軍情。在她結交的軍政要員中，有一位特瑞姆將軍，原已退役，因戰爭需要又被召回陸軍總部擔任要職。特瑞姆將軍因老伴去世，頗感寂寞，對艾瑪追求得很熱烈。不久，艾瑪弄清楚了將軍把機密文件都鎖在書房的祕密金庫裡。祕密金庫設置了撥號盤，必須撥對號碼，金庫的門才能開啟，而這號碼又是機密，只有將軍一個人知道。艾瑪考慮到特瑞姆年紀大了，事情又多，近來又特別健忘，因此，祕密金庫的撥號盤號碼肯定是被他記在筆記本上或其他什麼地方，而這個地方不會很難找。艾瑪檢查將軍口袋裡的筆記本和抽屜裡的東西，但都找不到號碼。

　　一天夜晚，她用放有安眠藥的酒灌醉了將軍，躡手躡腳地走進書房，這時已是深夜兩點多鐘。祕密金庫的門就嵌在一幅油畫後面的牆壁上，撥號盤號碼是6位數。她嘗試著轉動撥號盤，但沒有成功。眼看天空透亮，僕人就要進來收拾書房了，艾瑪感到有些絕望。忽然牆上的掛鐘引起了她的注意，她發現來到書房的

時間是凌晨2點，而掛鐘上的指針卻一直指著9點35分15秒。這很可能就是撥號盤的號碼，否則掛鐘為什麼不走呢？但是9點35分15秒是93515，只有5位數，這是怎麼回事呢？她進一步思索，終於找到了這個6位數，完成了收集情報的任務。

她是怎樣找到第6位數的呢？

67

誰是兇手

刑警派克和艾德終於找到了銀行搶劫犯藏匿的地方。兩人同時潛入劫匪所躲藏的302室。突然，大門自動開啟，跑出四名男子對派克和艾德開槍。派克被四發子彈擊中，不幸死了，劫匪逃脫。

經過調查，知道這四名劫匪的名字分別是：曼遜、丹、李克和卡爾。而從派克身上取出的子彈經檢驗是由一把手槍射出的，所以兇手是四人中的一個。

警方還調查到一些線索：

四人中，有一個人以前擔任過法文老師，他就是這群劫匪的

首領曼遜。李克一直巴結首領，但首領卻不信任他。丹、卡爾以及首領的妻子關係很好。射殺派克的兇手和首領是好朋友，他倆曾經在同一監獄中服刑。搶劫銀行時，卡爾和槍殺派克的兇手比其他人出力更多，所以兩人比別人多得了2萬美元。

根據這些線索，你知道是誰射殺了派克嗎？

68

排除斷案

助手手持一份案件的卷宗走進了警長的辦公室，「警長，4月14日夜晚12時，位於塔麗雅劇院附近的一家商業大樓被竊去大量貴重物品，罪犯攜贓駕車離去。現已捕獲了a、b、c三名嫌疑犯，請指示！」

警長讚賞地看了得力助手一眼，翻開了案卷，只見助手在一張紙上寫著：

（1）除a、b、c三人外，已確認本案與其他人沒有牽連。

（2）嫌疑犯c假如沒有嫌疑犯a做幫兇，就不能到那家商業大樓盜竊。

（3）b不會駕車。

你能否推斷 a 是否犯有盜竊罪？

69

撲朔迷離

冬季，一家旅館被兩對新婚夫婦包下了，他們請了很多親朋好友來參加結婚典禮。這兩對新人是卡羅和瑪麗，還有皮特和瑞秋。但皮特曾經暗戀瑪麗，但被瑪麗拋棄，皮特和卡羅是朋友關係。

瑞秋從初中就一直愛慕卡羅，她是大膽前衛的女孩，穿了一件展露身材的白色婚紗，而瑪麗穿的是很保守的紅色禮服，她們兩人容貌有幾分相似。

當晚，兩對新人商量好，要拿出各自的一份禮物送給對方，祝福對方白頭到老。趁大家跳舞慶賀的時候，四個人回到他們各自在樓上的房間拿禮物。過了許久，只有皮特一個人回來，皮特說瑞秋不太舒服，就不出來了。又過了許久，也不見卡羅和瑪麗出來。

大家就想上去看看出了什麼事，上了樓，衝在最前面的皮特發現穿著紅色禮服的瑪麗居然昏倒在門口。皮特立即抱起了瑪麗，到隔壁的房間裡去。大家看到卡羅的心臟上竟被人插了四把尖刀！大約過了半分鐘時間，皮特將瑪麗安頓好，和瑞秋一起從房間中出來，鎖上了房門。

因為地點偏遠，警方約在15分鐘後才趕到。警察問瑪麗在哪裡，皮特說在他的房間裡，進去一看，竟然發現瑪麗被人用極其殘忍的方法殺害了，身上被刺了幾十刀，血流成河。

警察做出了解答：兇手先殺了卡羅，然後把現場佈置成一間密室。瑪麗或許是去上廁所了，等她回來的時候發現門從裡面上了鎖，就用鑰匙開門，卻看到卡羅慘死，便昏了過去。然後皮特將瑪麗抱到隔壁的房間去。兇手或許早已藏在房間內，等皮特和瑞秋出來，就殘忍地殺死了瑪麗。

可是事後經過詳細的調查，證實警察起初的推斷並不正確，那麼到底誰才是真兇呢？

70

罪犯救人

昨天，有一個犯人從監獄裡逃了出來。

早晨，他溜進一家茶葉店裡準備偷東西。剛進去不久茶葉店老闆就回來了，於是他躲了起來。不久一位男子進來，身後有一女子被他拉著。老闆上前，被男子一槍打死並拖到暗處。

見此情景，逃犯不停顫抖。過了一會兒，街道上已有了行人，逃犯越來越恐懼，最終被殺人犯發現。

門又開了，一位顧客手裡拿著報紙進來，殺人犯叫逃犯把客人打發走。

逃犯笑著接待顧客，並賣了茶葉給客人，又和客人寒暄了幾句。

兩分鐘後，警察進來把逃犯與殺人犯抓走，那個被殺人犯帶來的女子乃一富翁之女，今早才被綁架。

既沒讓殺人犯發覺有問題，又把警察叫了過來，逃犯是如何做到的？

虛構的地址

　　一個深秋的夜晚，洛杉磯市一家大公司董事長的兒子被綁架了，綁匪開口要500萬美元作為贖金。他在電話裡說：「明天上午郵寄贖金，地址是查爾斯頓市伊莉莎白街2號。」

　　綁匪說完後，還威脅說：「假使你事前調查地址或報警，當心你兒子的性命！」董事長非常驚慌，為了顧全孩子的生命，他只得委託私家偵探湯姆調查。湯姆喬裝成百科詞典的推銷員，到綁匪所說的地址調查，發現地址是虛構的。綁匪不就是為了要贖金嗎？他怎麼可能這麼做？忽然，湯姆靈機一動，終於發現了綁匪的真面目。

　　第二天，他抓到了那個綁匪，救出被綁架的小孩。

　　你知道綁匪是誰嗎？

72

快車上的詐術

　　喜歡偵探故事的索亞先生打扮得衣冠楚楚，他一手提著黑色的小皮箱，一手拿著一頂禮帽，進了自己預定的列車包廂。

　　突然，一個女人閃進他的包廂。一進門，她就把門反鎖上，威脅索亞先生乖乖交出錢包，否則，就要扯開衣服，控告索亞先生對她性騷擾。

　　看到索亞先生沒有做出反應，這個女人嬉皮笑臉地說：「先生，你床頭的警鈴也幫不了你的忙，而我，只需要把我的衣服輕輕一扯……」

　　索亞先生陷入困境，他只好訥訥地說：「讓我想想，讓我想想……」說著，他點燃了一根雪茄。

　　就這樣，雙方僵持了三四分鐘。出乎這個女人的意料，索亞先生還是按下了床頭的警鈴。

　　這時，這個女人氣急敗壞，她立即脫了外衣，扯破了胸前的衣衫。待列車警察趕到，這個女人躺在床上又哭又鬧，扯著脖子嚷道：「三、四分鐘前，這個道貌岸然的先生把我強行拉進了包廂！」這時，索亞先生依舊平靜地、不動聲色地站在那裡，悠閒

自在地抽著雪茄，雪茄上留著一段長長的煙灰。

　　警察目睹了這一切，沒有立即做出判斷。他仔細地觀察，不一會兒他就明白了—是這個女人想勒索索亞先生。於是，警察毫不猶豫地把這個女人帶走了。

　　警察根據什麼做出判斷，認定索亞先生是無辜的，而這個女人是在耍詐呢？

女招待之死

　　這樣特別的案件只有在日本才可能發生。5月19日傍晚，在橫濱市神奈區七島町的公寓506室，發現酒店女招待小林萬里子死在床上。

　　兇犯用膠布將定時器固定在她心臟部位，連接上電線，在她服用安眠藥熟睡期間，定時器接通電源使其觸電死亡。

　　定時器設定的時間是凌晨2點鐘，但現場勘察的死亡時間是凌晨2點半。

　　因為被害人有了身孕，所以警方調查了與她有交往的男性，

查出了以下兩名嫌疑犯：其中之一是田中，他在某電器公司擔任工程師，住在京都，與董事長的女兒訂了婚。當刑警問他在5月18日的活動地點時，他回答：「下班之後，約未婚妻一起吃晚飯，9點鐘左右回到自己的公寓，一個人看電視，之後便睡覺了。」

「從你的公寓到被害人住處只需要1個小時就夠了。何況你又是個電器工程師，觸電致死這種手段你會想到吧！」

「但我不是兇手。」

「她有了身孕，如果以此為理由逼你跟她結婚的話，那麼已經和董事長的女兒訂婚的你不是很尷尬嗎？」被刑警這麼質問，田中紅著臉無言以對。

另一個嫌疑人是洋介，他在名古屋市一家布匹批發店擔任營業員，他和老闆的女兒訂了婚。

刑警問他5月18日去過哪裡時，他回答：「那晚5點半下班，玩了會兒電子遊戲後回到自己的住處，之後一直待在家裡。」

「即使住在名古屋，如果乘新幹線電車，兩個半小時到橫濱的案發現場是不成問題的。」

「可是，我不懂電器，觸電的殺人方式我是想不到的。」

「那種裝置連中學生都會安裝。對了，你住在名古屋，那你是怎麼和被害人認識的呢？難道你是最近從橫濱搬到名古屋來的？」

「我是土生土長的名古屋人，沒在別的地方生活過。她是我

去橫濱出差時認識的。」

「認識之後就一直交往嗎？」

「已經和她分手一段時間了。」洋介向刑警解釋。

那麼，你能否根據嫌疑犯的回答找出兇手呢？

74 吃人的面具

艾馬爾經營一家玩具商店，最近艾馬爾引進的臉譜面具很受歡迎。這種面具由塑膠製成，有1.5公分厚，上面畫著各種京劇臉譜，眼睛和嘴巴開有洞，便於佩戴。這兩天店裡又進了一批面具，它們都放在店內的一個大紙箱中。

過了一天，艾馬爾被人殺死在自己的臥室中。警察來到現場，發現這起殺人案有很多令人不解之處。

商店的門被撬開，但沒有任何貴重物品丟失，只是紙箱中的200個面具不見了。被害人艾馬爾躺在床上，脖子被刺了一刀，這是致命傷，沒有掙扎過的跡象。案發現場是艾馬爾的臥室，位於店後面，共有兩扇門，一扇正對著床，多年以來一直都是釘死

的，不能打開，也沒有被損壞的痕跡，門的上方有一個通風孔，只有9~10公分寬，長度大約35公分，離被害人頭部將近3公尺遠。另一扇門是平時用的，但這扇門從裡面用兩把鎖牢牢地鎖上了。

整個房間沒有其他的窗戶或縫隙。最最令人驚訝的景像是：臥室中撒滿了那200個面具，有一些面具上還沾著血，尤其是那張離被害者最近的面具上有大量的血。床旁的床頭櫃上放著喝了一半的水，化驗後發現裡面有少量安眠藥。

整個臥室可以說是一個密室，沒有外人入侵的跡象。據前一天晚上最後離開店裡的店員證實，當時面具全是放在紙箱中的，而且艾馬爾也沒有表現出異常的情緒。

你可否破解兇手是如何進行這場密室殺人案的？

75 巧妙的審問

一個外交官在機場被人刺殺了。接到報案後，警方很快趕到案發現場。根據現場取證調查，發現有三個人有作案的時間和條

件，而這三個人當中，一個叫彼特的人被列為頭號犯罪嫌疑人。在審訊室裡，探長親自對彼特進行了審訊。

探長：「星期一上午八點鐘左右，你是不是在飛機場的咖啡廳裡喝咖啡？」

彼特：「是的。」

探長：「當時，你真的沒有看見和你隔著一個通道，相距不過五公尺遠的那個人被刀刺死？」

彼特：「真的沒看見。那個時候，我正在讀當天的報紙。」

探長：「可是咖啡廳的收銀員卻說，你當時顯得很匆忙。在買單的時候，你給了她一張大鈔，還沒等她找你錢時，你就急急忙忙地走了。」

彼特：「我得趕飛機。」

探長：「你注意了時間，卻沒有注意那個人的胸口上插了一把刀子？」

彼特：「哦？也許當時是看到了他，但我沒有正眼仔細瞧過。」

探長：「你沒聽見他要幾片麵包？」

彼特：「我記不得了。報紙上的《週末文藝》的版面上刊登了一篇非常精采的推理小說，等我讀完的時候，發現飛機馬上就要起飛了。」

探長聽到這兒，突然站了起來，他讓手下立即將另外兩個嫌疑人放了。之後，他對彼特說：「說謊是要受懲罰的，你還是老

實交代吧。」

　　請問，彼特的破綻在哪裡呢？

76 偽裝的自殺

　　一天，一位滿臉愁雲的少女來到私人偵探段五郎的辦事處，她對段五郎說，在上週二的晚上，她姐姐被瓦斯爐裡洩漏出來的瓦斯毒死了。奇怪的是，姐姐的房間不僅窗戶關得很緊，連房門上的縫隙也被貼上了封條。

　　來調查的刑警認定：別人是不可能從門外面把封條貼在裡面的，這些封條只有她自己才能貼。所以警方認定她姐姐是自殺。可是少女說，她瞭解姐姐的性格，姐姐絕不會輕生。這一定是樁兇殺案。段五郎聽了少女的陳述，試探性地問道：「誰有可能是嫌疑犯呢？」

　　少女激動地說：「姐姐有個戀人，但他最近卻與別的女人訂了婚。他一定是嫌姐姐礙事，就下了毒手。」

　　「這個男人是誰？」

　　「叫岡本，他和姐姐住在同一個公寓裡，出事那天他也在自己的房間裡，可是他說自己什麼也不知道。那肯定是謊言！」於是，段五郎和少女一起來到那幢公寓。這是一幢舊樓，門和門框之間已出現了一條小縫隙。在出事的房門上，還保留著封條。

　　段五郎四下一瞧，便叫來公寓管理人員詢問案發當夜的情況。

　　管理人員回憶道：「那天深夜，我記得聽到一種很低的電動機聲音，像是洗衣機或者是吸塵器發出的聲音。」

　　段五郎眉頭一皺，說：「岡本的房間在哪裡？」

　　管理人員引著段五郎走到岡本的房門前。

　　打開房門，段五郎一眼就看到放在房間過道上的紅色吸塵器。

　　他轉身對少女說：「小姐，你說得對，你姐姐確實是被人殺害的，兇手就是岡本！」

　　段五郎是怎樣識破了岡本的真面目呢？

盜賊

一天晚上，約翰男爵家裡突然遭到歹徒的襲擊。男爵被歹徒綁得死死的，扔在客廳裡。等偵探趕到時，男爵幾乎昏了過去。

重傷的男爵醒來時第一句話就說：「22點15分！」偵探仔細詢問後才知道，男爵在受到襲擊時看到了掛在客廳裡的鐘，當時正是22點15分。

偵探開始勘察現場。

男爵家裡幾乎所有的房間都是原封不動，只有放珠寶的房間凌亂不堪，價值連城的珠寶被洗劫一空。

花園裡沒有可疑跡象，但後花園緊臨著馬房的牆上有攀爬的痕跡。

顯然，歹徒很熟悉男爵的家。

偵探來到馬房，從外面推開門走了進去，發現裡面的馬並沒有少。

偵探從男爵的熟人中找到三名嫌疑人：A爵士，B先生和C醫生。

A爵士：「我那天在家睡覺，根本沒有出去過！而且男爵家

裡有狗，我害怕動物！」

B先生：「那天晚上我乘22點25分的火車去外地辦事。」他找出了火車票。

偵探知道，從男爵家到火車站的大路坐汽車也要20分鐘，雖然有一條捷徑，但開不了汽車，走路更不能在10分鐘之內到達火車站。

C醫生：「那天晚上我到一位病人家出診，回來時路過男爵家，但我沒進去。」

事後瞭解：A爵士沒有不在場證明，B先生確實搭火車到了外地，C醫生也確實出了診。

那麼，是誰偷了珠寶呢？

消失的黃金

因為金融問題，X國的黃金價格飆漲得厲害，市場內黃金供不應求，經常才上市就被搶購一空。

為了穩定黃金價格，政府採取了嚴格的措施，加強了海關緝

私力量，防止從國外走私黃金進來，可是仍然有很多人鋌而走險。

這天，有人打電話向緝私隊舉報說有一個走私集團準備偷運一批黃金入關，偷運者是一個女人，將乘坐427號航班抵達X國。

得到通知後，警方不敢怠慢，為了截獲這批走私的黃金，警署調集了大批警員與海關緝私人員一同在機場出口處嚴加排查，謹防走私者入境。

午後兩點，427號航班準時到達。乘坐這次航班的女乘客很多，其中有一團模特兒表演隊，女孩們大多美麗漂亮，金髮碧眼，吸引了許多旅客的目光。

警員對乘客們——檢查，都沒發現有什麼問題。難道線報是假的？

當檢查即將結束時，警員仍然一籌莫展，就在幾乎所有乘客都被檢查完逐一離去時，一名緝私人員望著遠去的女模特兒，眼睛突然一亮，大喊：「快截住那些模特兒，我知道她們把東西藏在哪裡了！」警方在那些模特兒身上終於找到了黃金。

你知道警員後來從哪裡找到了黃金嗎？

沒有指紋的玫瑰

　　晚上下班後，偵探多恩在酒吧喝酒時，看到身旁坐著一位穿著艷麗，容貌漂亮的女郎，多恩看著面熟，覺得好像在哪裡見過，可是一時又想不起來。

　　多恩低頭望去，女郎兩手的指甲塗滿了鮮紅的指甲油，在酒吧昏暗的燈光下煞是顯眼。

　　她用白嫩小巧的手端著酒杯，慢慢地品嚐著杯中的酒。當她看到多恩在注意她後，顯得有些不自然，一口飲完了杯中的酒，起身離去。

　　望著她的背影，多恩突然想起，她就是警方懸賞緝捕的女大盜「粉紅玫瑰」。

　　他急忙衝到門口，卻已不見「粉紅玫瑰」的蹤影。

　　「好在她用過酒吧的杯子，還能找到指紋。」多恩這樣對自己說。

　　多恩立刻返回酒吧，將她用完的酒杯拿去化驗。但根據化驗結果，上面只有調酒員的指紋。

　　不可能啊，多恩親眼看到她當時並沒戴手套，也沒看到她抹

去指紋。

　　難道她沒有指紋嗎？

　　多恩猛然想起了一件事，自言自語地說道：「哼！不愧是有名的大盜，她的保密工作做得實在太徹底了。」

　　請問她的指紋到哪裡去了？

QUESTION

2

益智邏輯遊戲

同搭一條船

　　有一群人同搭一條船，他們在閒聊。這時船慢慢沉了下去。但是沒有人驚慌，也沒有人去穿救生衣，或者上救生艇逃命，大家還是按照原來正在做的事情繼續做下去，直到船沉沒了，你知道這是為什麼嗎？

提供情報

　　一天，福特探長來到金冠大酒店，他發現這裡喝酒的人中有一夥人正是國際刑警組織在通緝的一夥在逃犯。由於這夥罪犯不知道福特的真實身份，所以誰也沒注意他。為了迅速捉拿這些

人，探長便用電話通知警方。探長裝著和女朋友通電話，這夥人聽到的電話內容是這樣的：「親愛的羅莎，您好嗎？我是福特，昨晚不舒服，不能陪您去夜總會，現在好多了，全虧金冠大酒店經理上月送的特效藥。親愛的，不要和目標生氣，我們會永遠在一起的，請您原諒我失約，我的病不是很快就好了嗎？今晚趕來您家時再向您道歉，可別生我的氣呀！好吧，再見！」

這夥人聽了大笑不止，可是5分鐘後，警方突然出現在他們面前，他們不得不舉手投降。

請問，福特是如何向警方提供情報的？

03

不學習的藉口

彼特同學這次期末考試又是班級裡的倒數，媽媽對此非常失望，把他叫到書房進行批評教育。

彼特對嘮叨的母親說：「您知道嗎，我的時間太緊迫了，以至於我沒有學習的時間。您看，我每天要睡8個小時，這樣一年的睡眠時間就是122天。我們寒假和暑假加起來又有60天。我們

每星期休息2天，那麼一年又要休息104天，我每天吃飯還要3個小時，那麼一年就需要46天，我每天從學校到家走路共需要2個小時，這些又有30天。您看看，所有的這些加起來有362天了。」

他停了一下又接說：「我一年只有4天的時間學習，哪能有什麼成績呢？」

彼特說得對嗎？媽媽該怎樣反駁他？

04 讀信的人

有個人在看一封信。當有人問這個人在看誰寫來的信時，這個人說：「我無姐妹，寫信人的女兒是我母親的孩子。」

讀信人是男是女，該人在讀誰寫來的信？

戒菸不戒酒

一個酒鬼看到一本書寫著喝酒對身體有害，於是他做出了一個決定，你知道醉鬼的這個決定是什麼嗎？

時鐘成語

圖中每個鐘面上指標所指示的時間都能構成一個成語。請你猜一猜，這是三個什麼成語？

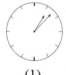 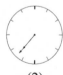 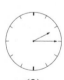

(1)　　　　　(2)　　　　　(3)

吃到美味的魚

有一天，國王對王子說：「這兒有一個魚塊，假如你猜出是什麼魚就給你吃。用什麼手段都可以，不過有一條，就是不許問魚的名字。」

王子猜不出是什麼魚，但他說了一句話，使國王不得不讓他吃了魚。猜一猜王子說了什麼話？

種瓜得瓜，種豆得豆

俗話說：「種瓜得瓜，種豆得豆。」董老太太沒有養過雞，但是每天早上總是吃兩個蛋，這不是花錢買的，也不是別人送的或者孩子們孝敬的。你知道這是怎麼回事嗎？

狡猾的罪犯

　　從前有一個人觸犯了法律，被國王判處死刑。這個人請求國王寬恕，國王說：「你犯了死罪，罪不能赦。但我還是允許你選擇一種死法。」這個人一聽，非常高興地選擇了一種死法，而國王一言既出，駟馬難追，看到這樣的結果只好無奈地搖了搖頭。

　　這個人到底選擇了一種什麼死法那麼高興呢？

兔子先生愛賽跑

　　由於輕敵，兔子與烏龜賽跑失敗。以後，兔子沉痛地總結了教訓，克服了驕傲情緒，在動物奧林匹克短跑中奪得了金牌。

刺蝟對兔子這個短跑冠軍不太服氣，可是又覺得自己的成績與兔子確實有很大差距，所以也不能公開向兔子挑戰。但是，那枚動物奧運會的獎章，實在太誘人啦。

虛榮心很強的刺蝟，考慮了很久，決定去偷。一天深夜，刺蝟趁兔子熟睡時，把那枚獎章偷了出來。

兔子發現心愛的獎章已被刺蝟偷走，馬上跳了起來，快步追了出來。

「哼！你絕對追不上！不信試試！」刺蝟拖著獎章，跑得很快。

兔子大怒：「哼，我倒要讓你瞧瞧我這世界冠軍的厲害！」說著，牠弓起後腿，發瘋似的跑了起來。

這時，大公雞剛剛出窩。牠跳到雞籠上，正準備引頸啼鳴，看到了飛馳而來的兔子。大公雞稱讚道：「兔子先生，你天沒亮就自我訓練得這麼認真，下次的冠軍肯定還是您的。」

「不，不！」兔子激昂地說，「我是在追一個小偷！」

「那小偷呢？」大公雞問。

你知道兔子是怎麼回答的嗎？

休斯頓先生的賭注

　　輪盤賭局到了最後決定勝負的關鍵時刻。在輪盤賭局中，參與者可以下注選擇任意一個數字，如果輪盤停止後，它的指標停在那個數字上，下注者就取勝。

　　現在占第一位的是木材商休斯頓先生，他非常幸運地贏了700個金幣。占第二位的伊莉莎白小姐稍稍落後，她贏了500個金幣。

　　其餘的人都已經輸了很多，所以這最後一局就只剩下休斯頓先生和伊莉莎白小姐一決勝負了。

　　休斯頓先生還在猶豫，是將手上的籌碼押在「奇數」，還是「偶數」上？如果贏了，他的賭金就會變成現在的兩倍。

　　另一邊，伊莉莎白小姐已經把所有的籌碼（500個金幣）都押在了「3的倍數」上，如果贏了，賭金就會變成現在的3倍，如果幸運的話，她就可以反敗為勝了。

　　想想，休斯頓先生到底應該怎麼下注才好呢？

不轉彎行駛

汽車停在一條不轉彎的道路上，車頭朝東。怎樣能使汽車不轉彎行駛，停下車後，是在離原停車地西面一公里的地方？

重新排列佈陣

如右圖所示，從1到5的25個數字規規矩矩地站在那裡，請你將它們打亂，重新排列一下，使縱、橫各行數目的和都相等，在同一行中一個數字不得出現兩次。

1	1	1	1	1
2	2	2	2	2
3	3	3	3	3
4	4	4	4	4
5	5	5	5	5

零散圖形

給出的3個零散圖形可拼成下圖的哪一圖形？

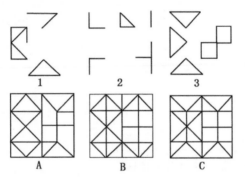

叛逃的士兵

宋代，一天，曹瑋與賓客下棋，只見一名士兵慌慌張張來稟告：「大事不好，有士兵叛逃到西夏那邊去了。」曹瑋暗暗吃

驚，但他穩住情緒，神色鎮定地說：「不要大驚小怪。」

接著他又說了一句話，從此再也沒有士兵逃跑的事發生了。

什麼話這麼厲害？你猜到了嗎？

16 剩下一點

有17個如圖中所畫的點。從任何一點畫一條比點粗的直線連接其他的點，最後應可讓每一個點至少都能與另一點連接起來。但是，某人做這項工作，雖然連接了所有的點，最後卻還是剩下一點。有這種可能嗎？

帆船變化

在酷熱、無風的茫茫大海之中，有一艘帆船幾乎呈現完全靜止的狀態——獨自搖著帆船出遊的某人，這時也已精疲力竭了。

突然，某人靈機一動，便在帆船後方甲板上架設一個大型送風機，再利用發電機來驅動風扇，讓大風一直往帆的方向吹送（如圖所示）。試問，在如此情況之下，這艘帆船會產生怎樣的變化？

（A）向前行。（B）向後跑。（C）原地不動。

益智邏輯遊戲

兩顆李子

一個沒有雙眼的人，看到樹上有李子。他摘下了李子卻又留下了李子。想一想，這是什麼道理？

酒店中的竊賊

數學家葛教授出差，住在一家星級酒店裡。

一天深夜，人們發現他昏迷在酒店的一間包房內，而隨身帶的錢包卻不見了蹤影。罪犯在現場沒有留下任何痕跡，只是教授的手裡握著一張撲克牌「K」。然而，這間酒店的房門號都是三位數，如果說這張牌代表「013」號房間，酒店又恰好沒有這個房間號。但聰明的探長還是一下就明白了，很快便抓到了罪犯。

你能想出來嗎？

重複過程

　　客人來到一家茶館，要了一杯茶，當喝到一半時又裝滿開水；又喝去一半時，再次裝滿開水；又經過同樣的兩次重複過程，最終喝完了。

　　請計算這位客人一共喝了多少杯茶？

如何辦到

　　兩個人一個面向南一個面向北站立著，不允許回頭，不允許走動，也不允許照鏡子，她們怎樣才能看到對方的臉？

22

不肯鞠躬的智者

　　傑斯是一位有名的智者，有一段時間，他在一個島上旅居，在那裡，他經常去拜訪那裡的國王，但每次走進王宮的時候，他從來不向國王鞠躬，為了迫使傑斯能低頭鞠躬，國王叫人在宮門一米高的地方釘上一根橫木板，國王想：這一下子，你非低頭向我鞠躬不可，因為只有低頭彎腰才能進王宮。

　　可是，雖有橫木板擋著王宮大門，聰明的傑斯卻還是沒有向國王鞠躬就進了王宮。

　　請問，他用了什麼對策呢？

23 熊的顏色

一隻熊向南走一里,又向東走了一里,然後再向北走一里,又回到了起點。這隻熊是什麼顏色的?

24 不可能實現的願望

古時候,有一個國家的國王為了讓更多的男人能有更多的妻子,就頒佈了這樣一條法律:一位母親生了她的第一個男孩後,她就立即被禁止再生小孩。這樣的話,有些家庭就會有幾個女孩而只有一個男孩,但是任何一個家庭都不會有一個以上的男孩,所以,用不了多久女性人口就會大大超過男性人口了。你認為這條法律可以實現他的「願望」嗎?

2 益智邏輯遊戲

25

大海上的重逢

每天上午，有一艘客輪從甲地出發開往乙地，並在同一時間屬於同一個公司都有一艘客輪從乙地開往甲地。客輪走一個單程需要7天7夜。請問：今天上午從甲地開出的客輪，將會遇到幾艘從對面開過來且屬於同一個公司的客輪？

26

孿生姐妹

一對孿生姐妹，妹妹今日剛好過第四個生日，姐姐在昨天才過第一個生日，這是怎麼一回事呢？

翻轉紙牌

　　有人從一副紙牌中發現四張都是一面有圖形另一面有紋路的牌。他把四張牌擺在桌子上，朝上的一面分別是三角形、直線條紋、正方形、點形花紋，這時，他對朋友說：「桌上任何一張一面是三角形，則另一面總是直線條紋。」他的朋友中有人相信，有人不相信，如果要證明他的話的真假，你認為需要翻轉哪些牌？

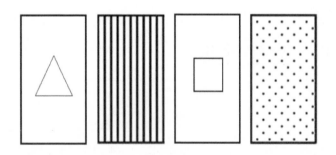

孤獨路線

在圖中,從A到a,從B到b,從C到c,從D到d,路線不能交叉,如何畫出其行程路線來?

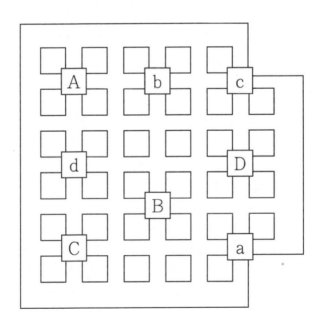

長方形白紙

每人準備一張長方形的白紙。

把手中的長方形白紙分成8個小方塊，並在上面寫上數字，如圖所示。然後按下面的要求進行遊戲：

（1）把這張白紙折成一疊，並且使這疊紙共有8層，每層是正面或反面寫著不同的數字的小方塊。

（2）要求這疊紙的小方塊上面的數字從上至下是1到8。

（3）第一張小方塊上寫有數字「1」的一面必須朝上。

1	8	7	4
2	3	6	5

30

海上的謀殺

一艘豪華客輪正在海上航行，一天早晨，在船尾的甲板上發現了一具女屍。死者是以服裝設計為職業的英子，她是被人用刀刺死的。死亡時間約在前一晚11點左右。客輪正在航行在海的中央，即使想利用救生艇逃走，也不見得能保住性命，所以兇手應該仍然留在客輪上，但兇手為什麼要留下屍體呢？

事實上，船客之中，有兩個人具有謀殺英子的動機：華仔——被害人的侄子，也是遺產的繼承人。因為嗜賭如命，欠了別人一屁股債。正浩——被害人的祕書，由於侵佔公款，被革職不久。

圓形圖片

一塊中間有方孔的圓形圖片上，對稱地做了些標誌符號。現需要將它切割成大小、形狀相同的四塊，使每塊都恰好帶有一個小圓圈和一個三角形。怎樣切割才符合要求？

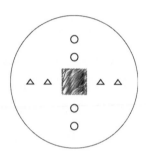

短橋載重

有一座短橋，載重不超過3噸。開來一輛汽車，滿載了3噸半的鐵鍊，再加上汽車本身的重量，不是大大超過3噸的限定了嗎？應該怎樣才能安全通過呢？

33

公車上的尷尬

一個冬天，老王坐大客車回家，車裡人都爆滿了。老王在那樣的情況下忍不住放了一個沒聲的屁，車裡很臭，非常的臭，乘客們都不知道是誰放的屁。但售票員對乘客們說了一句話，就馬上知道了是誰放的屁。那售票員說了什麼呢，請猜一猜。

34

跳出「圈套」

林林對葉子說：「有一次，石頭在地上擺了一個圈，讓我跳進去，這個圈是直徑為一公尺的圈，然後他再在三公尺外的地方擺了一本書，他要我不走出這個圈就拿到這本書，我一下就拿到了，你知道我是怎麼拿的嗎？」葉子一聽，想了想說：「大概是

用棍子把書撥過來的吧？」林林說：「不能用棍子，只要用手把書拿過來。」葉子又再仔細地想了想，最後想出了是為什麼，你知道是為什麼嗎？

35 獨木橋過山澗

　　山澗上有一座獨木橋，寬度只能容一個人通過。有兩人來到橋頭，一個南來的，一個北往的，要同時過橋，如何過法？

36 過河

　　兄弟二人到冰天雪地的北極探險，被一條冰河擋住了去路。冰河很寬，水又很涼，由游過去可能會被凍死；他們想繞過去，可是沿著河沿走了半天，也繞不過去。「要是有樹就好了。」哥

哥說，「我們有斧子、鐵棍等工具，可以造一隻木船。」可是，這裡到處是厚厚的冰雪，上哪裡去找樹呢？後來，還是弟弟聰明，他想了一個辦法過了河，而且他們的身體沒有被河水沾濕，請問他們是用什麼辦法過河的？

37 魔術師的把戲

　　魔術師站在舞台上，手中拿著四顆球。「各位，請看仔細了。」他把球放在手掌上，大喊一聲：「咻！」球仍然在原來的位置，沒有什麼變化。但是，觀眾看到這個情形後，立即鼓掌高聲喝彩。究竟是什麼原因呢？

38

兩人點火柴

聰明人每秒鐘能點著3根火柴，笨人3秒鐘才能點著1根火柴，他們各拿一盒60根的火柴同時開始點，當笨人點完60根火柴，聰明人點了多少根火柴？

39

免票制度

一輛公車駛來，但上車後，買票（打卡）的乘客只占乘車總人數的二分之一，乘客中也沒有小孩和可以按有關規定享受免票制度的人，而司機和售票員卻無動於衷。請問，你知道這是怎麼回事嗎？

40 自製蔬果汁

在澳大利亞的一個農場裡,馬里安家裡自製了很多番茄汁。有一天他的小兒子約翰站在窗下,可是淘氣的哥哥湯姆卻把番茄汁朝弟弟的頭上倒下去了。番茄汁正好成一條線,落到約翰的頭上。馬里安先生急忙趕到窗戶邊一看,真奇怪!約翰的頭上一滴番茄汁也沒有,地上也沒有痕跡。請問,這是為什麼?

41 老鼠的繁殖力

老鼠的繁殖力非常驚人。據說一隻母鼠每個月生產一次,一胎生12隻小老鼠。小老鼠成長到兩個月大時就有生殖能力。假設現在開始飼養一隻剛出生的老鼠,10個月後會變成幾隻?

42

騎馬比賽

一場騎馬比賽正在進行，哪匹馬走得慢就是勝利者。於是，兩匹馬慢得幾乎「停止不前」，

這樣進行下去，比賽什麼時候可以結束呢？騎手也猶豫、擔心和不安起來了。多虧來了個聰

明人，他想出了一個辦法，使這場比賽很快結束了。聰明人想的是什麼辦法？

43

安全渡江

洪吉童聽說江對面那個村裡的崔太監在後山上藏了寶物。「太好了！把那些寶物找出來分給貧窮挨餓的人們。」洪吉童心

想。於是，洪吉童借了一艘渡船來到江對面村子的後山尋寶。正值深秋，落葉把整座山覆蓋得滿滿的，每走一步，都會發出「嘩啦嘩啦」的聲音。

洪吉童拿了一根長木棍在落葉中捅來捅去地找，最後，他停在了一棵柿子樹下，這個地方的落葉尤其多。

「肯定就藏在這個地方。」

洪吉童把落葉翻開一看，果然，這個地方的泥土格外新鮮，還有不久前挖過的痕跡。洪吉童在這裡一挖，果然發現了一個裝金子的箱子。

箱子非常沉重，比洪吉童自己都要重好多，所以搬起來十分吃力，洪吉童使出了吃奶的勁兒好不容易才把箱子搬到江邊。可是一到江邊，洪吉童就發現了一個問題，「哎呀！應該借一艘大一點的船啊……」

因為借來的船太小，如果把裝金子的箱子放上去肯定會把船壓沉。但是就在這個節骨眼上，崔太監家的下人們從山梁上追過來了。這下可怎麼辦呢？丟掉箱子逃跑又太可惜，洪吉童想了一會，然後用旁邊的草繩把箱子緊緊地捆了起來。

不一會，洪吉童就帶著箱子安全地渡江了。洪吉童是用什麼方法安全渡江的呢？

44 亞當也煩惱

亞當一直為自己的容貌苦惱。某夜，魔鬼出現在他的面前，並對他說：「我突發奇想，想幫你實現一個願望。」

「那……那……就把我變成世界上最英俊的人吧。」

「好的，好的，明天早晨就成了。」

第二天早晨，亞當醒後馬上照鏡子，結果什麼變化也沒有。

「咳，不過是場夢罷了。」

但是，他卻受到了很多人的青睞。

那麼，到底發生了什麼事？

45 孤寡老人住陋室

張奶奶是一個孤寡老人，她的房子上面有幾個地方破了，但是，這房子有的時候漏雨，有的時候不漏雨，你知道這是為什麼嗎？

地主的土地

　　從前有一位地主有四塊土地，地上種有五種不同的莊稼，現在他要把土地平均分給四個兒子，為了公平他要把四塊地分成形狀一樣並都種有這五種莊稼，他該怎麼分配呢？

郵票展覽會

　　一個小偷去參觀國際郵票展覽會，以極其高超的手段順手牽羊偷走了展會上最珍貴的一枚郵票。這一過程恰巧被一名參觀者發現了，他隨即跟蹤小偷到了旅社，記下了房間號，並立即報了案。

　　時值盛夏，幾分鐘後，員警大汗淋漓地趕到旅社，立即展開現場搜查。發現小偷住的那間單人房間裡除了一架呼呼開著的電扇外，只有一張床、一個圓桌、一個小櫃子。捉賊拿贓，只有見到郵票才能定罪。

　　據店主說，自從小偷進來後，沒有任何人進入這個房間，也沒有見到小偷踏出房間半步，這顯然排除了轉移贓物的可能。員警再次進屋查找，終於把郵票找到了。

　　郵票到底藏在哪裡？你知道嗎？

職員搭地鐵

圖上是紐約的一個公司職員。他每天搭地鐵上下班。他一般早晨在 C 站的1號月台下車,然後到2號月台換車去公司上班。到傍晚,他還是在 C 站在1號月台下車後2號月台換車回家。當然這站的月台不會隨早晨、晚上而顛倒過來。那麼這個職員這樣坐車是怎麼回事?

大缸盛雨水

院子裡有一口大缸,下雨的時候,水缸可以在2個小時內落滿雨水。如果這天雨的大小並沒有改變,只是雨是傾斜著落下來的,那麼,要盛滿這口缸需要的時間是長了還是短了。

圓周內的字

下圖圓周內15個圓圈中都有一個字,中間的圓圈還空著。請你在中間的圓圈內填上一個字,使它和周圍每個圓圈內的字合起來,都能成為另外一個字。

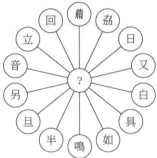

泰勒斯獻計

據說,古希臘哲學家泰勒斯曾經做過呂底亞王克洛斯部下的一名士兵。一次,呂底亞王率部出征,來到一條河邊。由於河水

較深且湍急，又沒有橋樑與渡船，呂底亞王無可奈何地望河興歎。正當呂底亞王無奈之際，泰勒斯獻了一條計策，使大部隊在一無橋樑、二無渡船的情況下，順利地渡過了河。

泰勒斯獻了一條什麼計策？

失靈的預測機

人工智慧專家發明了一個預測機，任何一個人都可以問它：一小時之中會不會發生某件事。如果預測機預知這件事會發生，就亮綠燈，表示「會」；如果亮紅燈，就表示「不會」。這個機器一經推出受到很多人的歡迎，特別是警察局的警員，因為這樣可以減輕他們的工作任務，只有局長不高興，因為他知道預測機根本就不可靠，用一句話就可以驗證。

那麼，你知道局長想到了一句什麼話嗎？

薛仁貴東征

　　唐朝名將薛仁貴帶兵東征岩洲城（如今的遼寧遼陽）的時候，遇到守軍十分頑強的抵抗，進攻多次也沒能攻打下來。當時，正值冬季，如果長時間拖下去，對唐軍會很不利。但一味追求速戰速決，使得薛仁貴在強攻中損失了不少兵力。

　　這天，一謀士獻計「麻雀送火種」，薛仁貴聽罷大喜，於是依計而行，使得岩洲城守軍在一片大火中混亂不已，唐軍大獲全勝。你知道薛仁貴是怎麼做到的嗎？

迎著列車的方向

　　兩名鐵路工人正在檢修路軌，這時一輛特快列車向他們迎面高速駛來。火車司機沒有注意到他們正在路軌上工作，因此來不

及減速了。這兩名工人沿著特快列車所在的鐵軌朝列車迎面跑去。

這是為什麼？

守株待兔的故事

在一個半徑為R的圓形湖面上，一隻兔子正在划船玩，有一隻跛腳的狼在岸上惡狠狠地盯住兔子，想抓住兔子吃掉。雖然兔子在岸上奔跑的速度比這隻狼快，但在水裡划船的速度只有狼在岸上速度的1/4。狼不敢下水，但牠可以沿著圓形湖的岸邊奔跑，要抓住划船上岸的兔子。

兔子能否設法將船划到岸邊，登岸逃掉而不致被狼吃掉？快來幫兔子想想辦法吧！

商隊的金子

　　從前，有一支商隊，每人帶著一袋金子，他們穿過一片森林時，忽然有一個商人大聲叫了起來：「不好了，有人把我的一袋金子偷走了。」

　　同行的幾個人都說沒有拿。這時，有位聰明的老人騎著一匹白馬走過來，那個商人要求老人幫他找回金子。

　　老人說道：「你看到我的這匹白馬嗎？牠能幫你找出偷金子的賊，偷金子的人只要一拉牠的尾巴，牠就會叫。」說著，老人就下了馬，將馬牽進帳篷裡。

　　這幾個人分別進去拉了馬尾巴，但馬都沒有叫。老人又嗅了嗅每個人的手。當他把第五個人的手湊近自己面前時，說：「你就是偷金賊！」

　　這個人馬上跪下來說：「請饒恕我吧！是我偷了他的金子，就藏在一棵大樹旁邊的洞子裡。」

　　你知道老人根據什麼斷定第五人就是偷金子的賊？

57 森林火災

　　在一次森林火災中，滅火員們撲滅大火後，就開始搜尋死難者屍體。經過兩天的搜索，他們發現了一個身穿潛水服和呼吸裝備的男性屍體。雖然他死了，卻絲毫沒有燒傷的痕跡。森林周圍20英里內，也沒有什麼水源。你知道他是怎麼死在這裡的嗎？

　　（1）該男子沒有步行到他被發現的地方。

　　（2）該男子不是被謀殺的，而是意外死亡。

　　（3）他潮濕的服裝沒有被燒著或者熔化。

　　（4）該男子身上有多處骨折。

58 猜地名

在下面的空格裡填上適當的字，使每一豎行組成一個四字成語。填上的字就是謎面，請你猜一地名。

經	衣	碑	落	衣	積	月	感	言	源
地	無	立	歸	使	月	如	交	巧	節
義	縫	傳	根	者	累	梭	集	語	流

59 押送珠寶

一家珠寶店的老闆雇了一位保鏢負責押送一箱珠寶，不幸中途遭人打劫。在整個被劫過程中，保鏢始終死守著珠寶，儘管保鏢沒自盜自劫，可是珠寶店老闆還是損失了這箱珠寶，為什麼？

60 投機商人

　　海格是位投機商人，他收藏了許多油畫，都是價值連城的藝術珍品。為防止萬一，他為這些油畫投了巨額保險。一天，海格來保險公司報案，說他家中所有的油畫都被強盜搶走了，並拿出開具的證明，要求賠償。保險公司因賠償金額巨大，懷疑其中有詐，便高薪請來著名偵探梅森。

　　梅森和助手來到海格家中，請他講述一下搶劫的經過。海格叫來引人替他說。僕人講道：「那天，我和主人在房間裡，突然闖進來一夥強盜：他們用槍托將主人打昏，又用槍指住我的頭，讓我面朝牆站著，然後就動手搶畫。」

　　「這麼說，你沒有看清強盜的長相？」梅森的助手問道。

　　僕人說：「不，我從牆上油畫鏡框的玻璃上看到了歹徒的長相。為首的那個滿臉橫肉，左額頭上還有一塊刀疤。他們搶完畫後用槍托把我也打昏了。」

　　梅森問道：「海格先生，你的僕人說的都是事實嗎？」「千真萬確！我倆的腦袋上還留著疤痕呢！」助手查看了他倆的腦袋，果真都有一道癒合不久的傷疤。

梅森笑著說：「你們想用苦肉計來行騙嗎？」接著指出海格主僕二人謊言中的一個破綻，二人無可抵賴，只好坦白交代他們妄圖騙取保險金的罪行。

你知道破綻在哪裡呢？

有趣的正方形

可以用一種新方法構建一個有趣的正方形。在一副撲克當中抽出10張牌，要求從A到10，A可以看做1；然後，把它們拼成一個正方形，而且要使正方形的每條邊上的數字相加都等於18。如果按左圖的樣子把牌放好，那麼，頂部和底部的各3張牌相加等於18，兩列的各4張牌相加等於18。

62

日行千里

　　一位歐洲富人不惜重金從亞洲買了一匹日行千里，夜走八百里路的寶馬。為了把馬安全運送到家，他專門請了一支手槍隊來保護這匹馬。

　　當手槍隊和這匹馬同在火車的同一節車廂上，走在開往歐洲的路上時，馬卻被盜了。據說這支大約10人的手槍隊一直和馬寸步不離，並不是手槍隊監守自盜，但這究竟是怎麼回事呢？

63

奇偶數字算式

　　下面豎式中每個「奇」字代表1、3、5、7、9中的一個，每個「偶」字代表0、2、4、6、8中的一個，求：當他們表示幾

時，豎式成立。

(1)

$$
\begin{array}{r}
偶偶 \\
\times\ 偶偶 \\
\hline
偶偶偶 \\
奇偶\ \\
\hline
奇偶偶偶
\end{array}
$$

(2)

$$
\begin{array}{r}
偶偶奇 \\
\times\ 偶偶 \\
\hline
偶偶偶奇 \\
偶奇奇\ \\
\hline
奇奇奇奇奇
\end{array}
$$

64

上下顛倒的硬幣

由10個硬幣排成一個三角形，你能否只移動其中的3個，就讓三角形上下顛倒呢？

65

填滿方格

能不能合乎邏輯地把這張方格表填滿？

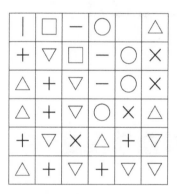

66

兩口子吵嘴

　　兩口子偶然吵架，女人拔腿就往外走，男人大喝一聲：「回來！」這個「回」字可以像下圖1那樣用24根火柴排成，它是由

一大一小兩個「口」字組成的。

現在希望移動其中4根火柴，使圖形變成由同樣大小的兩個「口」字組成，你有什麼辦法嗎？

度量鐵絲長度

小雄的爸爸給小雄一捆鐵絲，想要弄清鐵絲的長度，但又不可能把鐵絲都拉開去量。小雄能用什麼辦法去估量這捆鐵絲的長度呢？

68 自生增長式

　　在方格1中有5個紅色格子，每個後繼的方格都會有根據一個簡單的規則加減所產生的新格子：如果與格子水平或垂直相鄰的紅色格子數目是偶數，那麼新產生的格子是白色的；如果相鄰的紅色格子數目是奇數，那麼新產生的格子是紅色的（見說明增長模式的插圖）。

　　你能實現超過五代的增長模式嗎？如果能，你將會看到一個讓人驚奇的結果的。

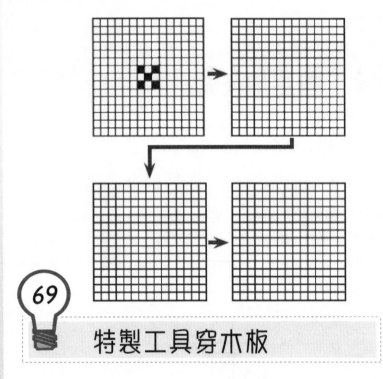

69

特製工具穿木板

　　請你設計一個能緊密地穿過厚木板的3個小孔（如下圖所示）的工具。

益智邏輯遊戲

70 棋盤擺棋子

下圖是圍棋圖的一角，上面已擺下5枚棋子。如果要將它變成一個上下左右都對稱的圖形，最少要擺幾枚棋子？

71 怎樣修路

現在有些人常為一些雞毛蒜皮的小事鬧得不可開交，以致互不往來，但願你的心胸能豁達些、謙讓些，能很好地與朋友、鄰居相處。住在同一個大院裡的4戶人家A、B、C、D，就因為牛

在院裡的進出問題產生了衝突，搞得大家彼此不相往來，結果只好各修了一條通往牛欄的路，兩兩還不能相交，以免見面發生摩擦。你知道他們是怎樣修路的嗎？

最多的圓圈

這裡有一張邊長為10公分的正方形紙；若在紙上畫直徑為5公分的圓，共可畫幾個？假設圓與圓之間不可相交或重疊。

ANSWER

解答

1 解 答

01 不在現場的假象

　　竹內利用答錄機製造了不在現場的假象。竹內先將住所附近的市場叫賣等嘈雜的聲音提前錄在收音機裡，帶在自己是身邊，在山田家跟原田通電話時再把它播出去。

02 虛報險情

　　鈴木女士的話是有很大的破綻的：

　　因為吉川一進鈴木女士的家，覺得很暖和，以致脫下外套，摘掉帽子、手套和圍巾，而那天室外很冷，寒風呼嘯，如果按鈴木女士的說法，這窗打開至少已有45分鐘，那麼房間裡的溫度應該是很低的。這一點足以說明那扇窗戶剛打開不久。所以，吉川先生不相信鈴木女士的話。

03 撒謊者的紕漏

　　那位太太一再聲稱她不認識艾什頓，但她卻知道艾什頓的全名是艾什頓‧大衛斯，很顯然，她是認識此人的。

04 大汗的邏輯

因為這位耿直的染匠身材太高了，絞刑架的立柱太矮，吊不死他，當劊子手把這個情況報告昆侖後，昆侖下令：「這件事的問題在染匠身上，去找一個矮個子染匠代替，把他絞死！」

05 狗咬主人

警長推測，他們搏鬥是在黑暗中進行的，而狼狗只憑早先沾在睡衣上的氣味咬人，而這件睡衣是那位哈克斯先生事先偷偷地給古董商換過的。而這一切，又都是他預謀過的。所以才發生了「狗咬自己主人的怪事。」

06 為情所困的謀殺案

雖然田炳敏聲稱他不知道金美慧被謀殺之事，但他卻從殺人現場拿回了金筆。如果他是無辜的，他就應該到第三大街金美慧的新居去尋找金筆。

07 消失的筆記型電腦

　　方達拿了小南的筆記型電腦。他說他昨晚一直在讀一本小說。可是昨晚他們到旅館後過了沒多久就停電了，他不可能讀完。他是用小南的筆記型電腦在網上讀完這本書的。

08 目擊者的疑惑

　　斯嘉麗看到的人就是兇手。兇手是個圓臉的人。由於斯嘉麗在窗戶的細長的縫隙中看到他迅速地走來走去，這樣看到的就是細長的臉而不是圓臉，這只是錯覺。

09 施公巧自保

　　施公特意選在更夫走到屋子門外的時候點亮了燈盞，這樣一來強盜拿著刀的影子就很清楚地映在了窗戶上，這就給更夫提供了一個最好的暗示，所以更夫才得以知道屋子裡有強盜。

10 盜取壁畫的賊人

假如100這個數可以分成25個單數的話，那麼就是說奇數個單數的和等於100，即等於雙數了，而這顯然是不可能的。

事實上，這裡共有12對單數，另外還有一個單數。每一對單數的和是雙數——12對單數相加，它們的和也是雙數，再加上一個單數，不可能是雙數。因此，100塊壁畫分給25個人，每個人都不分到雙數是不可能的。顯然，自首的盜墓者說了謊話。

11 大搖大擺的小偷

小偷忘了關燈。

12 嫁禍於人

川上的手錶不可能是在搏鬥中摔壞的，因為川上是被人從背後刺死的，所以，手錶上的時間是個假象。現場的混亂和咖啡也是假象，因為實際上沒有任何搏鬥。最後，紙杯上只有岩本一個人的指紋，可是森田小姐明明告訴員警是自己把紙杯扔進廢紙簍的，除非她戴了手套，紙杯上理應有她的指紋。所以，森田小姐撒了謊。其實，她就是兇手。她戴上手套，用毒刺刺死了川上，然後偽造現場，想嫁禍於岩本，卻不小心露出了馬腳。

13 拳擊手的謊言

被殺的通緝犯米勒是個身高180公分的大個子,而傑拉德只有150公分的身高。顯然,兇手是在知道米勒的身高之後,才能一槍擊中他的額頭的。

14 誰殺害了小海

供詞(2)和(4)之中至少有一條是實話。

如果(2)和(4)都是實話,那就是徐志傑殺了小海;這樣,根據 I,(5)和(6)都是假話。但如果是徐志傑殺了小海,(5)和(6)就不可能都是假話。因此,徐志傑並沒有殺害小海。

於是,(2)和(4)中只有一條是實話。

根據 II,(1)、(3)和(5)中不可能只有一條是實話。而根據 I,現在(1)、(3)和(5)中至多只能有一條是實話。因此(1)、(3)和(5)都是假話,只有(6)是另外的一條真實供詞了。

由於(6)是實話,所以確有一個律師殺了小海。還由於,根據前面的推理,徐志傑沒有殺害小海;(3)是假話,即巴圖不是律師;(1)是假話,即李智是律師。從而,(4)是實話,(2)是假話,而結論是李智殺了小海。

15 聚會上的慘案

李隊長意識到殺人兇器正是從集郵家桌上不翼而飛的放大鏡，放大鏡是檢視集郵品必不可少的工具。

16 盲人相士

兇手就是穿長大衣的人。為何相士算得準確？因為他根本沒有盲，在「推算」他時看到富紳背後有個身穿長大衣的人持著槍不懷好意，便暗示給富紳聽。可惜富紳不信「命」，毫無防備。

17 中毒斃命的本田

艾利克斯妒忌本田的才能，故早已有謀殺他的計劃。當他得知本田愛吃肉類後，決定買隻白兔，餵食有毒的蔬菜和果實。白兔免疫力強，即使吃了有毒的東西，對身體並無影響。把兔餵肥之後，借著公司舉行燒烤旅行的機會，艾利克斯才帶著兔子出現，本田一見兔肉就高興得忘乎所以，有如此肥美的兔肉，自然垂涎三尺，所以將兔子烤來吃，兔子肚內的毒素侵入本田身體，因此中毒死亡。

18 不在案發現場

經紀人說紀子是在和他通電話時被人殺害的，於是他馬上用自家的電話向洪基報案。這就暴露了他在說謊。因為通電話時，只要先撥電話不掛上話筒，電話就一直處於通話狀態。

19 深海探案

成珠是說謊者，也是槍殺李科長的兇手。因為研究所在水下40公尺的地方，大約有5個大氣壓，要想從這樣的深度游向地面，必須在中途休息好幾次，使身體逐漸適應壓力的改變。15分鐘是就游不回地面的。

20 幽靈般的賊

服務員的建議是：把該人帶到美容院剃成光頭，三七開式的分界線就會明顯地暴露出來。因為盛夏在海濱住了半月以上，分界處的頭皮和面部一樣會受到日光的強烈照射，頭髮剃光後，光頭上就會出現一條深色的分界線。

21 牆上的假手印

老人看到5個指頭的指紋全部是正面緊緊地貼在牆上的情形才覺得奇怪的。因為手指貼到牆上時，拇指的指紋不應全貼在牆上。

22 說說她是誰

這個人的妻子。注意最後那句話裡有很多可以相互抵消的說法。因此，姑表妹的母親就是姑姑，姑姑的兄弟就是父親（前面我們已經知道，這個人的父親只有一個姐妹）。父親的唯一的孫子就是兒子，而兒子的舅舅就是妻子的兄弟，他唯一的堂兄弟也就是妻子的堂兄弟，妻子的堂兄弟的父親就是妻子的叔伯，妻子的叔伯的唯一的侄女就是妻子本人。

23 兇殺案目擊者

地上的油漆痕跡告訴孟組長，林海走到路中間時，看到了兇殺情景，於是他跑進工具間將自己反鎖在裡面。工具屋裡內的掛鎖和半路至工具旁的油漆痕跡變成橢圓形，並且間隔拉大都是證明。

24 日誌裡的錯誤

　　試卷共有4處錯誤：中午，當太陽高懸天空中時，不論樹木多高多矮，都不會有陰影；水源靠地下湧泉補充的湖是沒有潮流的；海鱒是海水魚；販毒犯開始往回划時是「午夜剛過10分」，因此「午夜時分」，巡邏隊不可能在對岸發現他們的船。

25 潦草的遺書

　　刑警是看到鳥籠的情形而判斷的。既然死者是愛鳥協會的會長，在自殺前他肯定會把小鳥放出去。因為這些小鳥沒有人餵養，一定也是死路一條。這位愛鳥的老人絕對不可能帶著小鳥一起自殺。

26 小偷冒險家

　　金銀財寶藏在乙箱內。推理步驟如下：

　　（1）如果甲箱的字條屬實，那麼「乙箱的字條屬實，而且所有金銀財寶都在甲箱內」的兩個陳述也都是真的。

　　（2）若乙箱的字條屬實，那麼「甲箱的字條是騙人的，而且所有金銀財寶都在甲箱內」的前一個陳述，也就是「甲箱的字

條是騙人的」這個陳述顯然違反了之前的假設，所以不能成立。

（3）由此可進一步推論，甲箱的字條是假的，即其中至少有一個陳述並不屬實（可能是前面的句子，也可能是後面的句子）。若「乙箱的字條是騙人的」，則表示甲箱的字條是真的，但這個理論又已經證明不成立了。因此，所有的金銀財寶一定都藏在乙箱內！

27 誰是受害者

假設小花是受害者，那麼蕭蕭的話雖然是對受害者說的卻又是真的，所以，小花不可能是受害者。

假設黑妮是受害者，那麼小花和囡囡的發言雖然是對被害者說的卻又是真的。所以，黑妮不可能是受害者。

假設囡囡是受害者，那麼黑妮的話是對受害者說的卻又是真的，所以囡囡不可能是受害者。

綜上可知，蕭蕭就是受害者。

28 一起去英國旅行

唐尼的話露出了十分明顯的破綻，萊特當然是馬上可以把他戳穿的。

要知道那天風浪很大，輪船搖晃得很厲害，如果唐尼真的是在艙房裡寫東西，那麼字跡一定是歪歪斜斜的，然而他的記事欄上留下的卻是一行行工整的字跡，顯然唐尼是在說謊。

29 徹底毀屍滅跡

指紋留在了門鈴上。

30 德國間諜

保爾說的那番話，用的是德語。他從「牧民」露出的笑容中，發現了破綻。「牧民」的真實身份暴露了，經過進一步審訊，他不得不承認自己是一個德國間諜。保爾利用人的潛意識心理，轉移德國間諜的注意力，透過假釋放的錯覺，使他在無意之中，露出得意忘形之色，這是一場典型的心理戰。

31 價值不菲的海洛因

世界球星中有英國人，德國人，巴西人，義大利人，怎麼都如此湊巧，只用英文簽名呢？理由只有一個，就是大毒梟只懂英文，他弄虛作假。

32 | 嫌犯的破綻

門鈴使用的是乾電池，與停電無關。

33 | 不翼而飛的錢

員工們的繩子是一樣長的。小李故意說有一根稍長一些，小偷做賊心虛，怕當眾出醜，就把自己的繩子掐去一截，這樣唯有他的那根繩子比別人短一截，正好露出了馬腳。

34 | 受驚的旁觀者

紅色，也就是唇印，一般修女是不會塗口紅的。因為修女和司機進來的時候，亨利並沒有注意看修女的唇，因此沒有立即發現這個疑點。

35 | 聰明反被聰明誤

在案發後1小時，不可能會收到信件。這個時候，唯有真正的兇手才知道小靜是被刺殺的。小偉過早地亮出這封信，恰好透露出自己是真凶的消息。

36 案情籠罩的公寓

　　這個案件可以從分析 A、B、C 三者的口供下手。從 A 的口供下手更好一些。A 說：「我既然被捕了，當然要編造口供，所以我並不是一個十分老實的人。」分析這句話，就可以推定 A 的口供有真有假。因為，如果 A 的口供全是真的，那麼他就不會說自己編造口供；如果 A 的口供全是假的，那麼他就不會說自己不十分老實。

　　既然 A 的口供有真有假，那麼 B 的口供或者是全真的，或者是全假的。而 B 說：「A 從來不說真話。」由此可見，B 的這句話是假的，這就可判定 B 的話不可能是全真的，而是全假的。既然 B 的話全假，那麼 C 的話是全真的。而 C 說 A 是殺掉下院議員的罪犯，B 不是盜竊作案者，所以 B 是強姦犯，而盜竊油畫的罪犯只能是 C 本人了。

37 船長的猜測

　　南森・柯恩因涉嫌犯罪而被拘捕。因為在狂風巨浪中，要寫出清晰的蠅頭小字是不可能辦到的。

38 悲慘的故事

　　如果一個人在水下透過一條六英尺長、口徑為一英寸的膠管呼吸，他將很快窒息，因為這根又長又細的膠管根本不可能把外面的氧氣導進來。膠管裡的氣體全是沃茨自己呼出的氣體，裡面基本上都是二氧化碳。因為沒有氧氣，沃茨在水下根本無法呼吸，自然會窒息而死。這樣簡單的醫學常識，馬里奧當然懂得。所以，沃茨是被他用這種巧妙的方式謀殺的。

39 預謀情節

　　按照白朗寧先生的敘述，他們在回到銀行時，不應該先看到錢袋，再來到他逃走的地方，因為錢袋是在白朗寧先生逃走之前扔掉的。所以，白朗寧先生說的是假話，他肯定參與了這起搶劫案。

40 誰是罪人

　　這個案件中，我們可以肯定的是傑休是有罪的。其推理過程如下：

　　首先我們假定湯姆無罪，那麼罪犯或者是傑休或者是裘德，

假如傑休就是罪犯，那他當然是有罪了；假如裘德是罪犯，那他在這種情況下只能是和傑休一起作案的，因為他如果不夥同傑休一起就無法自己一個人作案。因此，在湯姆無罪的情況下傑休都是有罪的。

如果我們假設湯姆有罪，那他也一定要夥同一個人去作案，原因在於他不會開汽車。這時，可能的情況只有兩種：湯姆要麼夥同傑休，要麼夥同裘德。假設他夥同傑休，那麼傑休當然就有罪；如果夥同裘德，那麼傑休還是有罪，這同樣是因為裘德只有夥同傑休才能作案犯罪。由此可見，在各種情況之中，不管湯姆是有罪的還是無罪的，傑休都是有罪的。

41 防不勝防的加害

這起投毒殺人案的同謀犯就是漢斯夫人的保健醫生。他受瓊安娜的重金收買和色情誘惑，成了這一罪行的幫兇。在每週的定期檢查時，將無色無味的毒藥塗在體溫計的前端（在當時，體溫計是口含的）。這樣，每次都有微量毒素透過嘴部進入了漢斯夫人的體內，日積月累，終於達到了致死的劑量。儘管漢斯夫人的防範措施如此周密，但還是沒有想到他們會在測試體溫這一途經上做文章。

42 怪盜間諜

原來，高爾夫在危急之中，擺脫了以往人們總是用手去傳遞信件的思維定式，他爬出窗口，用手拉著窗框，脫了鞋，把信件夾在腳趾上伸出去；他的同夥兒也如法炮製。用腳趾傳遞信件，因為腳比手長。

43 真正的兇器

這四個選擇中只有一件是真正置人於死地的兇器，只能用「排他法」解決。首先，死者沒有被勒過的痕跡，又不是窒息而死，那麼繩子可以排除。死者沒有中毒，所以那瓶毒藥也可排除。由於「撞擊」是致命之處，石頭的嫌疑自然最大，可是死者傷口上沒有泥土，所以石頭應該可以排除。剩下來是匕首，因為死者身上沒有刀傷，所以最後可以肯定的是，兇手是用匕首的柄部撞擊死者，匕首是「真正」的兇器。

44 案件推斷

因為當時大雪紛飛，天寒地凍，而室內的空調又開得很大，溫度很高，窗玻璃上一定會有很多蒸汽，應該是模糊的，不可能從20公尺外清楚地看見室內人的模樣。

45 無名火

倫琴洗臉時，臉未擦乾就來到書房，臉上的水珠滴下來，掉在玻璃板上。水珠經日光照射，因表面張力變成半球形，因此具有凸透鏡的作用，透過水珠的日光所集中的焦點，剛好在玻璃板下的書稿上，因此引起火災。

46 嬰兒的眼淚

嬰兒的淚腺在出生三個月後才能長出，而這個女嬰才剛滿月就不斷地流出眼淚，顯然有假。

47 弄巧成拙

舊掛鐘要經常上發條才會走動，報案人說出差了一個月，掛鐘早就應該停了，所以他是在說謊。

48 無形的謀殺

兇手是湯姆森太太。她認為是羅賓害死了她丈夫，所以就想殺死羅賓。她在羅賓發動汽車引擎時，將車庫的門關上。由於車

庫密不透風，所以羅賓吸入了汽車排放出的大量一氧化碳，加上雪茄菸的催化作用，於是中毒而死。

49 集體自殺

這是個意外事件，並非集體自殺。在密閉的小屋內燒炭爐，一氧化碳會不斷產生，不通風的話，室內的人就會中毒。

50 哪裡露出了馬腳

單峰駱駝只生活在北非、中非、阿拉伯半島等地，而在印度、中國、蒙古，只有雙峰駱駝。

51 指針停留的時間

在12小時內，時針與分針有11次重合的機會。我們知道，時針的速度是分針的1／12，因此，在上次重合以後，每隔1小時5分鐘27又3／11秒，兩指針就要再度重合一次。

在午夜零點以後，兩指針重合的時間分別是：1點5分27又3／11秒，2點10分54又6／11秒，3點16分21又9／11秒，4點21分49又1／11秒。最後這個時間正好符合秒針所停留的位置，因此它就是偵探所確定的時刻。

52 縱火的騙局

水比油要重，因此如果油著火的時候用水去澆，反而起不到滅火的作用，而在著火的時候迅速倒上一桶油，正在燃燒的油會因為缺氧而停止燃燒。艾斯美太太說倒上油導致整個廚房都著火顯然是說謊，她很有可能是縱火犯甚至殺人犯。

53 別墅裡的命案

兇手是帕特。因為並沒有人告訴他安娜是被勒死的，他就將死因說了出來。至於牽牛花，他用類似於塑膠袋之類的東西套在花蕾上，可以延遲開花的時間。這樣，帕特就可以先殺了人再回到別墅中取下塑膠袋，等待花朵綻放。

54 缺少的聲音

如果真的是在書房被殺的話，那麼磁帶中就應錄上3分鐘後時鐘的報時聲。之所以錄音中沒有敲鐘的聲音，是因為受害人是在別處錄音時被殺的。

55 真是詛咒嗎

　　姪子離家前偷著把魯克的錶調快了。在姪子回家敲門的時候，魯克正在睡覺，被吵醒的魯克便起床用右手拿起懷錶看看時間，再看看戴在左手上的手錶，發現兩支錶的時間相差了一小時之多，於是就邊看時間邊下樓。這時姪子估計到魯克大概在下樓了，便用手中的獵槍朝空中打了一槍，大叫說：「伯父，你就在樓梯上摔死算了！」這時的魯克本來就因為看錶而分了心，加上姪子的催促，再加上樓梯的不平整，一心急便摔了下來。

56 草原上的罪犯

　　（1）那台相機接著三角架，很重，人逃命的時候不會那麼麻煩地卸下相機，再拿著它奔跑。

　　（2）理查頭下面的石頭，是羅恩用它砸死理查後埋入土中的，所以埋在土中的部分有血跡。

　　（3）雄獅一般是不參與捕獵的。

　　（4）如果有人在草原上放了一槍，那麼所有動物都會跑遠。

　　（5）人正常絆倒時是臉部著地，在猛烈翻滾後，手一定不可能自然地放在身體兩側。

57　誰在說謊

說謊的人是管理員威瑪。因為屍體經過24小時就會變硬，所以不可能把她的頭給抬起來。

58　笨賊一籮筐

保險櫃裡的那一小堆灰就是他們原本要盜走的鑽石。鑽石是地球特質中最堅硬的，但其成分是碳元素的純結晶體，如果溫度超過850℃就會燃燒。氧氣切割機火焰溫度高達2000℃，鑽石自然會化為灰燼。

59　蘋果告密

那半個蘋果就是證據。在蘋果表皮的細胞裡含有一種醇素。平時，它被細胞膜嚴密地包裹著，不與空氣接觸，一旦細胞膜破了，醇素與空氣接觸發生氧化作用，導致蘋果果肉變色。暴露在空氣中30分鐘的蘋果果肉一定會變色。

60　被掩藏的鑽石

正常的冰塊會浮在可樂上面，而有鑽石的冰塊則因為重量原因，一下子就沉入可樂杯底。老闆正是發現了這一點，才確定羅森伯格就是偷竊鑽石的人。

61　協助認屍

死者骨骼上的黑斑是硫化鉛的痕跡，證明死者生前接觸過大量含鉛塵毒。侵入體內的鉛會形成難溶的磷酸鉛沉積於骨骼中。由於無名屍體沉泡在塘底，塘泥與屍體腐敗後產生的硫化氫氣體與骨骼中的鉛發生化學反應，就生成了硫化鉛。羅斯博士就是據此斷定死者可能是重金屬冶煉廠的工人。

62　喝咖啡的貴賓

丈夫說夫人患病，每隔半小時必須吃一次藥，可是，兩人在店裡已經待了整整一下午，如果需要半小時吃一次藥的話，至少也吃了五、六次藥，可是咖啡杯還是滿的，這說明杯子裡一定有蹊蹺。

63 巧辨方位

懷特從迴紋針上折下一段，在絲織手巾上用力摩擦，這樣針就具有了磁性。把針在額頭上擦兩下，蘸上一點兒油，再放入水裡。油的張力能讓針浮在水面上，而磁極的作用會讓針尖搖晃，當搖晃停止後，針尖所指示的方向就是北方。當然，針尖所指磁場的北極和地理上的北極是有誤差的，距離北極圈越近，誤差就越大。

64 街頭兇殺

拘留第一個說話的人。他知道老人是鎖房門，而不是開房門，說明他一直在窺視老人的行動。

65 理事之死

華里先生是用氰化物下在咖啡裡自殺的。電子郵件是他自己寫的，目的是不想讓別人知道自己是自殺（天主教信徒不允許自殺）。

66 密碼隱藏在哪裡

把時間看作21點35分15秒，就變成6位數213515。

67 誰是兇手

曼遜是第一個被排除的，他是首領；李克不是首領的好朋友，所以他不是兇手；卡爾與槍殺派克的兇手在搶劫銀行後多得了2萬美元，因此卡爾也不是兇手。

所以，兇手是丹。

68 排除斷案

如果b是清白的，則根據第一條證據，a和c是有罪的。如果b是有罪的，因為他不會駕車，他必須有個幫兇，再次證實a和c有罪。

所以，第一種可能是a和c有罪，第二種可能是c清白，a有罪，第三種可能是c有罪，又根據第二個證據，a同樣有罪。結論就是無論怎樣推斷a都犯了盜竊罪。

69　撲朔迷離

皮特和瑞秋是兇手。兩人分別在兩個房間裡殺害了卡羅和瑪麗，之後瑞秋穿上紅色的禮服假扮瑪麗出現，使人認為她是瑪麗，瑞秋假裝昏倒被皮特抱入房間，換上白色婚紗再度出現。

70　罪犯救人

逃犯對那位客人說：「請問今天報紙上有關於我的新聞嗎？」因為他昨天越獄，今天的報紙一定有相關的報導和逃犯照片，所以客人離開後就報了警。

71　虛構的地址

綁匪是贖金寄達地點的郵局郵差，沒有正確地址的郵包只能交給當地郵差。

72　快車上的詐術

雪茄上留著一段長長的菸灰，說明索亞先生的菸點著了三、四分鐘，而且一直在吸，上面的菸灰說明他不可能拿著雪茄對那個女人動手動腳，所以那個女人是在說謊。

73 女招待之死

　　兇手是洋介，因為警方還沒有說出受害人的死因，他就知道了受害人是觸電致死。

74 吃人的面具

　　一個面具的厚度是1.5公分，200個剛好3公尺厚，剛好是通氣孔到被害者的距離，兇手使用繩子將200個面具穿起來，第一個面具上綁著匕首，然後將面具從通風孔伸進去，將被害人殺死，然後將繩子拉出來。

75 巧妙的審問

　　（1）探長：「你注意了時間，卻沒有注意那個人的胸口上插了一把刀子？」

　　彼特：「哦？也許當時是看到了他，但我沒有正眼仔細瞧過。」

　　這是試探性的話，注意時間和注意別人沒關係，但彼特卻露出了注意那個人的口風。

　　（2）探長：「你沒聽見他要幾片麵包？」

彼特：「我記不得了。報紙上的《週末文藝》版面上刊登了一篇非常精采的推理小說，等我讀完的時候，發現飛機馬上就要起飛了。」

即使沒有相隔五米也不會注意別人要幾片麵包這樣的小事。

最關鍵的是，週一的報紙不會出現《週末文藝》的版面。

76 偽裝的自殺

兇手先打開瓦斯，然後將封條的半邊封在門上，再關上門，然後用吸塵器吸封條，封條便貼住門了，製造成密室自殺的假象。

77 盜賊

偷東西的人是Ｂ先生。

「花園裡沒有可疑跡象，但後花園緊臨著馬房的牆上有攀爬的痕跡。」

這句話證明了偷盜的人是從這裡出去的。

可是為什麼一定要選擇馬房的牆呢？

因為Ｂ先生事先就是騎馬過來的，他把馬放在了馬房裡，行兇後再騎馬去火車站，這樣走捷徑１０分鐘就可以到火車站，而且能給出足夠不在場的證據。

78 消失的黃金

那些金髮模特兒頭上戴的是由黃金絲編成的假髮。

79 沒有指紋的玫瑰

答案在於指甲油,「粉紅玫瑰」在指尖上塗滿無色透明的指甲油,這樣,她不論拿什麼,都不會留下自己的指紋。

2 ANSWER

解答

01 同搭一條船

這些人是在潛水艇裡。

02 提供情報

福特探長在打電話時做了點手腳。在通話時，探長一講到無關緊要的話，就用手掌心捂緊話筒，不讓電話中的另一方聽到，而講到關鍵的話時，就鬆開手。

這樣，警方就收到了這麼一段「間歇式」的情報電話：「我是福特……現在……金冠大酒店……和……目標……在一起……請……快……趕來」。

03 不學習的藉口

當然不對了。

彼特在計算時間的時候重複計算了很多的時間，比如說假期中的睡眠時間和吃飯時間，星期中的睡眠和吃飯時間，以及他多算了很多上學時走路的時間。

04 讀信的人

讀信人為女性，她在讀自己的父親或母親寫來的信。

05 戒菸不戒酒

以後不再看書。

06 時鐘成語

（1）一時半刻

（2）七上八下

（3）三長兩短

07 吃到美味的魚

　　王子說的是：「讓我嘗一嘗這條魚，我就可以說出它的名字。」

　　要想猜出魚的名字，品嘗當然可以算作一個手段，還不違反國王的規定。其實，王子的目的是要吃到魚，猜魚名又是吃魚的手段。所以，王子的做法是合乎邏輯的一條捷徑。

08　種瓜得瓜，種豆得豆

董老太吃的是鴨蛋，她養了一群鴨。

09　狡猾的罪犯

這個人選擇了「老死」的死法。

10　兔子先生愛賽跑

兔子自豪地說：「哼！牠哪是我的對手！早就被我遠遠地拋在後頭了！」

11　休斯頓先生的賭注

跟伊莉莎白小姐一樣，押500個金幣在「3的倍數」上就可以了。

基本上只要跟伊莉莎白小姐用同樣的方法下注就可以了。如果伊莉莎白小姐贏了，休斯頓先生也會得到同樣的報酬，他們的名次就不會受到影響。要是伊莉莎白小姐輸了的話，就更不會影響到名次了。

事實上，休斯頓先生只要押401個金幣，贏的話金幣就會是
700＋401×2＝1502個以上，仍然是第一名。

12 不轉彎行駛

汽車倒駛一公里。

13 重新排列佈陣

2	5	4	3	1
5	4	3	1	2
4	1	5	2	3
1	3	2	5	4
3	2	1	4	5

14 零散圖形

A圖。

15 │ 叛逃的士兵

　　曹瑋說：「這些人是我派到西夏去的。」這個賓客便把消息傳到了西夏人的耳朵裡。西夏人聽說後，以為逃亡來的宋軍士兵是奸細，非常氣憤，立即把他們殺了，還把人頭拋回了宋朝邊境。從此，再也沒有宋軍士兵逃亡了。

16 │ 剩下一點

　　有可能。那個人像圖中所顯示的一樣畫直線，所以留下一個「點」的簡體字。

17 │ 帆船變化

　　B。

18 | 兩顆李子

很簡單，他沒有雙眼，但有一隻眼睛。他看到了樹上有兩顆李子，摘下一顆，並留下一顆，所以他摘了李子也留下了李子。

19 | 酒店中的竊賊

「牌」與「π」諧音，「K」旋轉一下，形狀也類似於「π」。π即圓周率3.1415926……一般取3.14計算。數學家用π的數值提醒人們，罪犯是住在這間酒店314號房間的人。

20 | 重複過程

一杯茶。

21 | 如何辦到

「一個面向南一個面向北站立著」，如果你認為兩個人是背對背而立，那就得不到答案了。兩個面對對方站立的人，也同樣可以一個面向南，一個面向北站立啊。

2 解答

22 不肯鞠躬的智者

傑斯看到橫木板，思索了一下，就轉過身去，低下頭來，彎下腰，後退著進了王宮。由於他的屁股對著國王，這會使國王更加覺得難堪。

23 熊的顏色

只有在北極，才能往南走一里，東走一里，北走一里，又回到起點。而北極只有北極熊，北極熊的顏色也只有白色一種。所以那隻熊是北極熊，是白色的。

24 不可能實現的願望

不可能。

25 大海上的重逢

從甲地開往乙地的客輪，除了在海上會遇到13艘輪以外，還會遇到2艘：一艘是在開航時候遇到的（從乙地開過來的客輪），

209

另一艘是到達乙地時遇到的正從乙地出發的客輪，所以，加起來一共是15艘客輪。

26 孿生姐妹

　　姐姐在2月29日夜裡將近零時誕生，而妹妹是在3月1日凌晨零點過後誕生。兩人生日雖然只差一天，但2月29日，要4年才有一次。

27 翻轉紙牌

　　正確的答案是：翻轉有三角形的牌和有點形花紋的牌。如果你翻轉有點形花紋的牌而背面是三角形，或者你翻轉有三角形的牌而背面不是直線條紋，這人的話就是假的；否則就是真的。

　　通常的反應是翻轉有三角形的牌和有直線條紋的牌，但是實際上翻轉有直線條紋的牌發現正方形或翻轉有正方形的牌發現條紋並不能證明什麼。

　　這裡混淆之處在於「一面是三角形，則另一面總是直線條紋」這句話 並不意味著「一面是直線條紋，則另一面總是三角形」。

28 孤獨路線

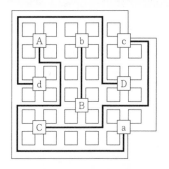

29 長方形白紙

　　把這張紙面朝下背朝上放平，使得這8個數字的位置是：23651874，然後把右半部分折疊到左半部分上，使得5在2上，6在3上，4在1上，7在8上；再把下半部分折疊上來，使得4在5上，7在6上；接著把4和5捏在一起，自左至右折疊在6和3之間；最後，右半部分折疊在左半部分之下。就這樣，我們的遊戲就成功了。

30 海上的謀殺

　　兇手是遺產繼承人華仔。他為了早點把遺產弄到手，沒有將屍體丟入大海，而是刻意留下。因為法律規定，在失蹤期間，失蹤人的財產是不能被繼承的。

31 圓形圖片

32 短橋載重

　　鐵鍊的總重量雖然很大，但整個重量是分佈在全部長度上的。所以，可以把鐵鍊放在地上，由汽車拖著過橋，使分攤在橋上的重量不超過橋的載重。等過了橋，再把鐵鍊裝到車上。

33 公車上的尷尬

　　售票員說：「放屁的人買票了嗎？」

　　老王一時衝動，傻傻地說：「買了。」

34 跳出「圈套」

因為林林是把圈套在自己身上，這樣身體既沒有走出圈，又可以拿到三公尺以外的書。

35 獨木橋過山澗

從南方來的和向北方去的，本是同一方向，他們可以一前一後地過橋去。

36 過河

弟弟建議用冰造一條船，兄弟倆乘冰船過了河。因為冰比水輕，所以冰船是可以浮在水面上的。

37 魔術師的把戲

舞台上的魔術師消失了，球仍然在原來的位置，飄浮在空中。

38　兩人點火柴

聰明人再聰明，他也只有60根火柴，點完就沒有了，所以他也只能點60根火柴。

39　免票制度

因為上車的乘客只有一個，車上一共是3個人，司機和售票員占2個。「乘車的人」應該包括車上所有的人，當然司機和售票員也是在其內的。

40　自製蔬果汁

番茄汁不會不翼而飛，總得有去處，可能的去處只有一個地方，即當番茄汁流下來時，約翰朝上張開大嘴，把流下的番茄汁全部喝了。

41　老鼠的繁殖力

一隻。只養一隻無法交配，不會有後代。

214

42 騎馬比賽

聰明人讓兩個騎手交換馬騎著比,這樣,兩個騎手都想使自己騎的馬(對方的馬)跑得快點。用「調換一個角度」的辦法,把「比慢」變成了「比快」,所以比賽很快就結束了。

43 安全渡江

在水裡,由於浮力的作用,物體都會比原來輕一些,人能浮在水上游泳也是因為有浮力的緣故。聰明的洪吉童就是利用了浮力原理,他把裝金子的箱子綁好後拴在船上,然後把箱子沉進了水裡,這樣由於浮力的作用,箱子就不會把船壓沉,雖然還是會把船拉得歪歪斜斜,但是可以安全渡江了。

44 亞當也煩惱

其他男人都被變得比亞當更難看了。

45 孤寡老人住陋室

下雨天漏雨,晴天不漏雨。

46 地主的土地

47 郵票展覽會

　　小偷把郵票沾水後貼在電風扇的葉片上，然後打開電風扇，因為電風扇在轉動，所以不可能發現郵票。員警關掉電風扇，郵票自然也就找到了。

48 職員搭地鐵

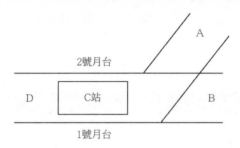

地鐵的路線是按規定運行的，只是情況可能特殊。如圖所示，C站正好在A──D、D──B兩條線的分歧點。職員家在A方向，他工作的公司在B方向。

他每天早晨從A來，在1號月台下車。然後去2號月台換乘去B的車。晚上也是在1號月台下車，然後在2號月台換車去A方向回家。並不是從一個月台只能往一個方向發車，往A和B發的車也會在一條線上交替進行。

49 大缸盛雨水

和雨豎直下的一樣長。

50 圓周內的字

中間填個「十」字，它分別與周圍的字合起來成為：備、協、早、支、桶、真、妯、鴣、傋、畢、旱、男、章、辛、固。

51 泰勒斯獻計

如圖所示，泰勒斯指揮部隊在營寨後面挖了一條很深的弧形溝渠，使其兩端與河水溝通。這樣，湍急的河水分兩股而流，原來河道的河水就變得淺而流緩，大部隊就可以涉水過河了。

52 失靈的預測機

局長說：「預測機下一個預測結果會亮紅燈嗎？」如果預測機亮紅燈表示「不會」，那麼預測機就預測錯了，因為事實上它已經亮起了紅燈。如果它亮綠燈說明「會」，這也錯了，因為實際上亮的是綠燈，而不是紅燈。由此可見預測機本身就有漏洞。

53 薛仁貴東征

　　薛仁貴下令讓士兵去捉來大量的麻雀，關在籠子裡餓著，又把軍營內外的草堆全部隱蔽起來。

　　一面又讓人做了許多的小紙袋，把硫磺和火藥裝到小紙袋裡。過了幾天麻雀已經十分饑餓，但還能飛，這時，薛仁貴把麻雀分為兩批。

　　第一批麻雀的爪子上，繫上裝有硫磺和火藥的小紙袋然後放出去。這時，麻雀在城外無處覓食，就都向城裡飛去了。因為饑餓難忍，麻雀們見到草堆就拼命地刨，想從裡面找到一些可以果腹的東西。這樣一折騰，牠們爪子上的小紙袋都掉在了草堆上。

　　而薛仁貴估計小紙袋都已經在城中的草堆上了，就命人將第二批麻雀的爪子上拴上點燃了的香頭，也放了出去。同樣，這些麻雀也都飛到城裡的草堆上去覓食，不一會兒，就點燃了草堆，同樣，第一批麻雀帶來的裝著硫磺和火藥的小紙袋也都起火了，就這樣，城裡的草堆幾乎同時都燃起了沖天大火，城裡成了一片火海。唐軍就趁亂攻城，取得了勝利。

54 迎著列車的方向

他們正在一座很長的橋上工作，並且路軌旁邊沒有多餘的空間。火車到來時，他們離大橋的一端已經很近了。所以他們可以跑到大橋的一端，然後跳到一邊去。

55 守株待兔的故事

當兔子處在湖的圓心，而狼處在岸邊某點時，兔子如果直接划向岸邊，牠最好向狼所在岸邊的對稱點划去，因為這一點離狼的距離最遠。這時兔子划行的距離為R，而狼要繞著湖邊跑半個圓周在岸邊截住兔子。半個圓周距離是3.14R，由於狼的速度是兔子划船速度的4倍，所以狼能夠在兔子划到岸邊之前趕到兔子的登岸處，在那裡等著抓兔子。看來，用這種方法兔子是無法逃離的。

實際上兔子是有巧妙策略可先到湖岸邊某點的。牠可以先把船划到以湖心為圓心，以0.24R為半徑的圓周的某一點上，沿著這個半徑的圓周作逆時針（或順時針）划行，由於圓周的半徑小於R的0.25，所以這個小圓周的周長也不及湖岸周長的0.25。兔子繞小圓圈划船的角速度要比狼沿湖邊跑的角速度大一些，所以即使一開始狼處於最靠近兔子的大岸邊，兔子這樣繞圓周劃下

去，狼沿岸邊跑，也會慢慢地落後於兔子，總有一個時刻狼會處於離兔子最遠的岸邊，就是這時兔子與狼處在一條直徑的左右兩側，這時兔子離湖岸的最近點距離為0.76R，而狼要跑到那一點，則要跑半個湖的圓周，距離為3.14R。由於3.14R＞4×0.76R，所以狼不可能在兔子划到岸邊前趕到那裡，兔子就可以先登上岸，安然逃脫了。

56 商隊的金子

　　老人抓住偷金的人做賊心虛的心理，言「偷金子的人只要一拉馬的尾巴，牠就會叫」，這樣讓幾個人分別去拉馬尾巴時，偷金者便不敢去拉，因此他的手上不會沾有馬尾巴上的氣味，老人一嗅便知道誰是偷金賊了。

57 森林火災

　　為了滅火。他們用飛機從最近的湖中取水。在飛機把水噴灑出去的同時，把他也噴了出去。水把火澆滅了，但是這個潛水夫被摔死了。

58 猜地名

天天樹葉綠，日日百花開。

地名：桃園。

59 押送珠寶

保鏢與珠寶一起被劫。

60 投機商人

　　僕人說他從油畫鏡框的玻璃上看見了強盜的長相，這就是破綻所在。油畫從來不用玻璃鑲，而是用木框或者專用的畫框裝飾。

61 有趣的正方形

4	9	5
A		8
7		3
6	10	2

62 日行千里

盜賊把整個車廂都盜走了，把馬和手槍隊一塊弄走了。

63 奇偶數字算式

(1) (2)

```
    48              285
  X 26            X 39
  ─────          ─────
   288           2565
    96            855
  ─────          ─────
  1246           11115
```

64 上下顛倒的硬幣

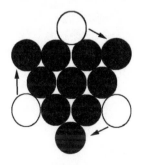

65 填滿方格

　　沿水平方向從左到右地看，再一行一行地看下去，先是由一個符號構成的一個序列，然後是由兩個符號構成的一個序列，再是由三個符號構成的，如此等等。在各個序列中，第 n 個符號一旦出現，就不再改變。

　　△△＋　△＋▽　△＋▽×

　　未填入的符號，作為這種序列的第四個符號，是×。

66 兩口子吵嘴

　　未動手，先動腦。看看原來圖中兩個正方形組成的「回」字，大正方形每邊有4根火柴棒，小正方形每邊有2根火柴棒。如果要改組成同樣大小的兩個正方形，邊長就應該取平均數，大家都變成3根：24＝4×3＋4×3。有了明確的探索方向，稍加嘗試，不難找到問題的答案，例如，可以重排成圖1。

圖1

移動火柴的方法見圖2，其中的虛線表示移動的火柴。

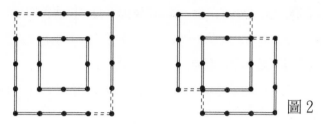

圖 2

67 　度 量 鐵 絲 長 度

　　將鐵絲繞成的圈數點一下，然後乘以π×直徑。直徑取它的內、外直徑的平均值。總長度＝π×內外直徑的平均數×圈數。

68 　自 生 增 長 式

　　5個紅色格子的初始圖形在5代之後，轉變成四個相同的複製，如圖1所示。

圖 1

　　這個系統稱為格子自動化，有一個令人著迷的特性：實際上任何初始圖形在經過幾代之後，都會複製成4個、16個和64個自身的複製。如此簡單的一個系統竟然具有如生命一樣的自我複製功能，這不得不讓人歎為觀止。

　　麻省理工學院的愛德華‧弗雷德金於1960年創造出了這個自我複製系統。

　　普林斯頓大學的數學家約翰‧霍頓‧康維發明了生命的遊戲，這是一個工作原理相似的微妙的細胞自動化。該遊戲中，一個給定的正方形是「死」是「活」，取決於它周圍「活」著的正方形數目。找出會存活、生長甚至複製的圖形是一個很有趣的數學問題。

圖2

圖3

圖4

69 | 特製工具穿木板

70 | 棋盤擺棋子

11枚。如下圖，必須擺滿。

71 怎樣修路

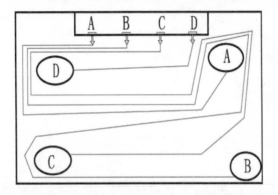

72 最多的圓圈

6個，因紙有正反兩面。

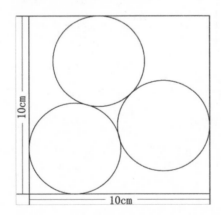

跟著生物學家一起去探祕！從有趣的故事中認識生物知識，
在簡單實驗中，體驗自己揭開謎題的樂趣！

把種子放到醋中，它還會生根發芽嗎？
你知道哪些物質能夠抑制細菌的繁殖？
胃怎麼不會消化自己？
你會用骨頭製作蝴蝶結嗎？

打開這本書，能發現生物背後的有趣祕密，
解答許多存留在你心中問題的謎底！

永續圖書
線上購物網

www.foreverbooks.com.tw

專業圖書發行、書局經銷、圖書出版

永續圖書總代理：

五觀藝術出版社、培育文化、棋茵出版社、大拓文化、讀
品文化、雅典文化、知音人文化、手藝家出版社、璞申文
化、智學堂文化、語言鳥文化

▶ 連愛因斯坦都會抓狂的益智推理遊戲 （讀品讀者回函卡）

■ 謝謝您購買這本書，請詳細填寫本卡各欄後寄回，我們每月將抽選一百名回函讀者寄出精美禮物，並享有生日當月購書優惠！
想知道更多更即時的消息，請搜尋 "永續圖書粉絲團"

■ 您也可以使用傳真或是掃描圖檔寄回公司信箱，謝謝。
傳真電話：（02）8647-3660　　信箱：yungjiuh@ms45.hinet.net

◆ 姓名：＿＿＿＿＿＿＿＿＿＿＿　□男 □女　　□單身 □已婚

◆ 生日：＿＿＿＿＿＿＿＿＿＿＿　□非會員　　□已是會員

◆ E-mail：＿＿＿＿＿＿＿＿＿＿＿＿　電話：（ ）＿＿＿＿＿

◆ 地址：＿＿＿＿＿＿＿＿＿＿＿＿＿＿＿＿＿＿＿＿＿＿

◆ 學歷：□高中以下　□專科或大學　□研究所以上　□其他＿＿＿

◆ 職業：□學生　□資訊　□製造　□行銷　□服務　□金融
　　　　□傳播　□公教　□軍警　□自由　□家管　□其他＿＿＿

◆ 閱讀嗜好：□兩性　□心理　□勵志　□傳記　□文學　□健康
　　　　　　□財經　□企管　□行銷　□休閒　□小說　□其他

◆ 您平均一年購書：□5本以下 □6~10本　□11~20本
　　　　　　　　　□21~30本以下　□30本以上

◆ 購買此書的金額：＿＿＿＿＿＿＿＿

◆ 購自：□連鎖書店　□一般書局　□量販店　□超商　□書展
　　　　□郵購　　□網路訂購　□其他

◆ 您購買此書的原因：□書名　□作者　□內容　□封面
　　　　　　　　　　□版面設計　□其他

◆ 建議改進：□內容　□封面　□版面設計　□其他＿＿＿＿＿
　　您的建議：

讀好書品嚐人生的美味

連愛因斯坦都會抓狂的益智推理遊戲